承接莫札特的歌劇傳統，
開啟後浪漫主義歌劇作曲潮流

Wilhelm Richard Wagner

新歌劇藝術的領路人

理察‧華格納

劉昕，劉星辰 編著

浪漫主義代表人物之一，不只作曲，還親自編寫歌劇劇本；
提出整體藝術的美學概念，整合詩歌、視覺藝術、歌劇及劇場。

有人說：他反民主、反猶太，所以備受希特勒追捧；
不僅如此，他還追求人妻、娶了好友的女兒、與尼采反目！

一生爭議不斷的天才劇作家理察‧華格納

崧燁

目錄

目錄 ————————————————

代序 —— 來赴一場藝術之約

每個人都與藝術有緣。

不管你是否懂音樂，總會有一些動人的旋律在你人生經歷的各個場合一次次響起，種進你的心裡。

不管你是否愛音樂，總會有一些耳熟能詳的名字被一次次提起，深深刻在你的腦海裡，構成你的基本常識。

總有一次次的邂逅，你愕然發現某一段熟悉的旋律是來自某一位音樂巨匠的某一首經典名曲，恰如卯榫，完成了超越時空的契合。

永恆的作品，永恆的作者，是伴隨我們的文明之路一直前行的。而這套書，便是一封跨越世紀的邀請函，翻開它，來赴一場藝術之約。

它講的是音樂家的人生，同時用人生的河流串起每一處絕妙的風景，即音樂家們的作品。他們的生命從哪裡開始，他們有怎樣的家庭、怎樣的童年、怎樣的愛情、怎樣的病痛，又怎樣成長、怎樣探索、怎樣謀生，那些偉大的作品又是在什麼情況下誕生⋯⋯你會在這裡一一找到答案。

他們其實不是藝術聖壇上那一張用來膜拜的畫像，而是跟我們每個人一樣，有血有肉，有哀有樂。巴哈（Johann Bach）一生與兩位妻子結婚，生有 20 個子女，但只有 10

代序 ————————————

個存活；天才的莫札特（Wolfgang Mozart）只有短短 35 年的人生，而舒伯特（Franz Schubert）更短，只有 31 年；華格納（Wilhelm Wagner）娶了李斯特（Franz Liszt）的女兒；布拉姆斯（Johannes Brahms）是舒曼（Robert Schumann）的學生；貝多芬（Ludwig van Beethoven）中年失聰；舒曼飽受精神病的折磨……每一首曲子，都不再是唱片上的音符，而是與鮮活的生命相連繫。你從未如此真切地感受那些樂曲是由怎樣的雙手來譜寫和演奏的。

當這許多位音樂家匯集在一起，便串起了一部音樂史，他們是音樂史的鏈條上最璀璨的珍珠。每一位藝術家都不是孤立的，而是互相呼應，他們是自己傳記中的主人翁，同時又是其他傳記主人翁的背景。有時，幾位名家同時出現或前後承接，你會發現他們在時間和空間上竟如此相近，你彷彿來到了 19 世紀維也納的鼎盛時期，教堂的管風琴、酒館的樂隊、音樂廳的歌劇、貴族城堡的沙龍，處處有音樂繚繞。你與他們擦肩而過，他們正在去宮廷演奏的路上，正在教堂指揮著唱詩班，正在學院與其他派別爭論。

你的音樂素養不再停留在幾段旋律、幾個名字上，你與藝術的連結更加緊密。你會在一場音樂會上等待最精彩的樂章，你會在子女接受音樂教育時找出最經典的練習曲，你會在某個地方旅行時說出哪位音樂家曾與你走過同一段路。

更重要的 —— 你會更加深刻地感受到藝術的美好，享受精神的盛宴。貝多芬的《命運交響曲》（ *Fate Symphony* ），那雷霆萬鈞的激昂力量；舒伯特的《小夜曲》，那如銀河繁星般浪漫的夢境；華格納的《婚禮進行曲》，那如天宮聖殿般的純潔神聖；柴可夫斯基（ Pyotr Ilyich Tchaikovsky ）的《第一交響曲》，那如海上旭日般的華美絢爛……

<div align="right">林錡</div>

第 1 章　沉睡的音樂天才

第1章 沉睡的音樂天才

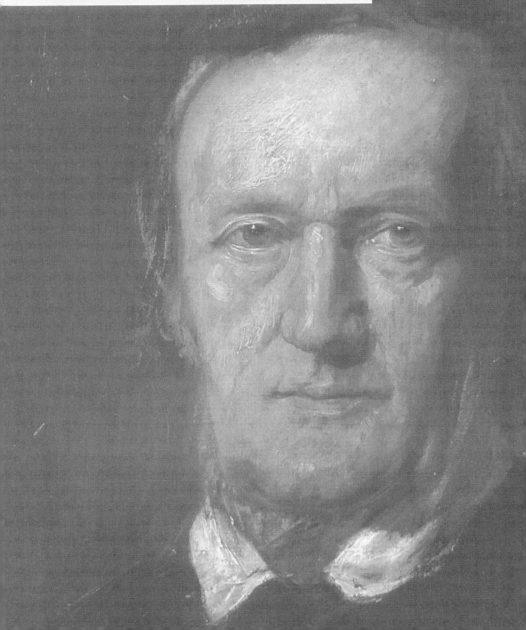

誕生於戰亂時代

　　1813 年 5 月 22 日，萊比錫市魯爾區原本熱鬧繁華的街道上，卻人聲寂靜，冷冷清清。街上的行人本就不多，此時更是腳步匆匆。臨街的店鋪大多已經關門，門口都積上了一層濛濛的灰塵。雖是白天，天空卻是一片灰霾，遊走飄蕩於空氣中的淡淡焦味在時刻提醒著人們：戰火馬上就要燒到這個昔日一片祥和的家園了。

　　魯爾區的一棟「紅白獅」樓裡卻在此時迎來了一位新生兒。剛剛生產完的母親看著眼前的這個孩子：他沒有其他嬰兒顯得健康紅潤，瘦小羸弱的軀幹上頂著一顆華格納家族代表性的大腦袋，帶著不安和好奇來到了這個動盪的人間。家族中添丁雖是喜事，但母親的臉上卻以憂愁代替了笑容：以他的柔弱之軀，我們能將他撫養長大嗎？他能面對這個日益嚴峻的世界嗎？因此，他們懷著猶疑和希望的糾結之情，將這個家中的第七個孩子取名為理察‧華格納。然而誰也不會想到，正是這個瘦弱的男孩日後向世界迸發出了旺盛的熱情和不竭的力量，最終成為享譽全球的一代音樂宗師。

　　對歐洲而言，1813 年可謂多事之秋。法蘭西帝國的皇帝拿破崙一世懷著稱霸歐洲的野心，率領他雄獅般的軍隊東征西討，南征北戰。這位身材矮小的人卻是一位雄韜偉略的軍政巨人，使歐洲大陸捲入了他所掀起的前所未有的風暴中。

10 月 16 日，戰火終於蔓延到了萊比錫，拿破崙與反法同盟軍在此展開了一場惡戰。

這一日，天上冷雨霏霏，地上硝煙滾滾。前線警報一陣緊似一陣，新一批戰士迎上去，隨後就撤換下一大批傷員。醫院裡早已人滿為患，就連街頭巷尾狹窄偏僻的地方也都躺滿了無處安置的傷兵。彈藥車、馬隊、砲兵、牛羊和隨軍的小販都擠來擠去擁在一起，驚惶失措的市民各謀生路，將大街小巷阻塞得混亂不堪。傷病患者沒有足夠的容身之處，人們的基本生活需求得不到保障，加上漸起的秋風助勢，瘟疫很快就在整個城市蔓延開來。

理察·華格納的父親在萊比錫市擔任警員，在這緊張的戰爭局勢中自然無法得閒，常常要忙到很晚才能回家。

隨著瘟疫的蔓延，日日操勞的老華格納因為衣食不繼、休息不足而身體虛弱，未能抵擋疫病的猛烈攻勢，最終也被傳染上了斑疹傷寒。在萬物蕭瑟的 11 月，老華格納與世長辭，身後留下了獨自垂淚的妻子和大大小小幾個子女，其中就包括只有六個月大的理察·華格納。

父親的去世對於生活本就不算富裕的華格納家來說無異於一場災難，華格納夫人如何能以自己的瘦弱之軀，在這個風雨如晦的時代承擔起撫養全家的重任？老華格納雖然擔任普通公職，卻是一位狂熱的藝術愛好者，因此在劇院結識了

一批志同道合的朋友。其中一位知己故交路德維希·蓋爾在
老華格納生前就與他們一家走得很近，對於華格納夫人的溫
柔特質和堅強性格欣賞有加，華格納家的孩子們也與這位親
切友善的叔叔十分親近。因此，當老華格納不幸去世後，蓋
爾義不容辭地擔當起幫助華格納一家的重任，並在這一過程
中漸漸融入了這個大家庭。老華格納去世一年後，蓋爾迎娶
了華格納夫人，從此成為家中的新成員，為他們的生活帶來
了極大改觀。

　　華格納的母親喬安娜是麵包師的女兒，她身材纖瘦，容
貌靚麗，性情堅強而不咄咄逼人，溫和而不寥寥無趣。

　　喬安娜的身體雖然不甚強健，但一生為華格納家族孕育
了七個孩子，與蓋爾結婚後又添一女。她患有頭痛痼疾，不
得不常年戴著帽子，冬天甚至要戴九頂才能保持頭部的溫
暖。少女時期的喬安娜不僅愛好看戲，甚至還親身試演。這
份興趣讓她在親切的氣質之外，又平添了一絲別樣的魅力，
也難怪她的丈夫是一個戲劇迷，而蓋爾也會對這樣一位中年
母親鍾情有加了。喬安娜出身平民，因此缺乏系統的文化教
育，然而儘管如此，凡是認識她的人都認為她是一位值得敬
愛的人。來自大家庭的壓力讓喬安娜難有喘息的機會，因此
她很少向孩子們顯露出自己柔情似水的一面，她和其他偉大
的母親一樣，總是將兒女的事情放在首位。喬安娜一生勤勤

懇懇，任勞任怨，潛移默化地影響著每一位家庭成員。

正是在這樣的環境中，華格納繼承了母親熱情和堅韌的特質。在華格納眼中，母親的形象就是溫柔與安全的化身，是守護在子女背後的天使。正是這樣一位可敬可愛的母親為華格納樹立起的母性形象，在他日後的歌劇作品中被反覆描繪，成為不朽的主題。

「精神之父」的遺言

在華格納只有 6 個月大時，親生父親就已經離開人世。因此，在他生命中真正扮演父親角色的是繼父蓋爾。小華格納 2 歲時，他們舉家離開萊比錫，遷往德勒斯登。

相比於老華格納在藝術上的業餘身分，蓋爾則是一位真正意義上的藝術工作者。他當時在德勒斯登宮廷劇院工作，在擔任演員的同時，也是一位極受當地薩克森貴族家庭歡迎的人像畫家。薩克森國王對這位肖像畫家青睞有加，還將巴伐利亞宮廷的肖像繪製工作介紹給他。除此之外，蓋爾還不時舞弄筆墨，寫寫詩歌、劇本，他的一篇用亞歷山大韻文體寫成的文章還曾受到歌德的稱讚。由於蓋爾的出眾才能，華格納一家得以暫時擺脫拮据的窘境，生活水準大大提升。蓋爾在各個藝術門類都頗有創見。他一邊寫作劇本，一邊參加演出，就連設計演出服裝和繪製布景的工作都由他來完成。

這樣一位才華橫溢的父親，如何不讓年幼的小華格納崇拜和傾倒呢？利用蓋爾的工作便利條件，小華格納得以經常隨著繼父出入劇院。色彩豔麗的演出服裝、絢麗變幻的舞臺布景、跌宕起伏的劇情發展、流暢悅耳的音韻樂歌，都像一束陽光照進小華格納的心田，點亮了他平日枯燥乏味的生活。

迷幻的舞臺對他而言有著一種神祕的吸引力，彷彿磁石遇到了磁鐵，這股不知名的魔力始終深深吸引著他，將他一步步推向前去。小華格納不僅在祕密包廂裡觀看了父親的演出，還參觀了堆雲疊霧般的更衣室，甚至親身參與戲劇的演出之中。為了歡迎被俘虜的薩克森國王歸來，人們創作了一部即興作品《易北河畔的葡萄園》。在這部劇中，伴隨著管絃樂隊指揮卡爾‧馬利亞‧馮‧韋伯（Carl Maria Friedrich Ernst von Weber）的音樂，小華格納背著帶有潔白羽毛的翅膀，扮作一名小天使翩翩而來。不知在當時的聚光燈下和雷動的掌聲中，他的心中是否就已埋下了投身藝術的夢想之種，我們只知道後來華格納功成名就之時，滿懷感激地將蓋爾奉為自己的「精神之父」。

幼年的華格納雖然體質並不健壯，卻十分頑皮淘氣，性格像一隻倔強任性的小公牛，吵鬧不休，粗暴生硬，還時不時做出一些超出常規的事，讓大人們為他的安全提心吊膽。

有一天，不安分的他為了追趕一條不知從哪兒來的大狗

而跑進了市場。這片區域的街道本就不甚寬闊，擁擠不堪的攤販們又將籃筐貨物堆在一起，加上往來穿梭的顧客，使得市場特別熙攘擁擠。急於逃命的大狗一邊吠叫一邊狂奔，小華格納緊跟其後。大狗從一匹站著的馬腹下疾行而過，讓毫無防備的馬匹猛然受驚，揚起前蹄奮力嘶鳴。小華格納恰巧在此時追至馬前，剛好迎上落下的馬蹄，胸口挨了狠狠一記，受傷休養了很長時間。小華格納卻並未因此記取教訓，依然很頑皮。他曾將一塊滾燙的排骨塞進褲子口袋，結果燙傷了自己的腿；還曾設法用雪萊的詩集與糖果店老闆交換糖果。儘管如此，繼父卻對這個讓人頭疼的好事者特別疼愛，總是親切地稱他為「小哥薩克」。蓋爾完全把他當成自己的親生兒子養育，父子關係也分外親近，以至於小華格納在上第一所學校時就把姓氏改為蓋爾，直到 14 歲才重新改回華格納。

　　繼父對子女的教育是十分嚴肅、認真的。小華格納在 7 歲時被送到德勒斯登郊區的一個牧師家，在那裡，他的思想與魯賓遜一起冒險，與莫札特一同創作，甚至還奮戰在當時希臘獨立戰爭的戰場。這些都激發起小華格納澎湃的激情和對希臘古典文明與歷史神話的熱愛，成為他日後創作靈感的不竭源泉。

　　蓋爾文質彬彬，性情也十分隨和，常年有藝術界的朋友往來家中，卡爾‧馬利亞‧馮‧韋伯就是其中一名常客。

　　這位德勒斯登宮廷歌劇的樂隊長面龐清瘦，溫和可愛，一條腿有些微跛，但一雙眼睛活潑動人，難以捉摸，與他相處會使人感到自然愉悅，神清氣爽。

　　在西方音樂史上，韋伯堪稱近代德國浪漫歌劇的鼻祖，以浪漫主義音樂風格著稱，他既能指揮，也能作曲。在小華格納的心中，韋伯的容貌氣質就是傑出音樂家的應有之態，他身上散發出來的迷人氣質讓華格納為之神往。因此，小華格納常常在中午時分坐在窗前，遙望著辛苦排練了一個上午後跛行回家的韋伯，心中滿懷著對這位有著超人品格的偉大音樂家的深深敬意。

　　1821 年，韋伯的《魔彈射手》（*Der Freischütz*）在劇院上演，輝煌的演出大廳中不時爆出陣陣掌聲，韋伯被狂熱的觀眾們要求返場並加演了序曲。8 歲的華格納坐在臺下，完全被這種熱烈的氣氛所感染，憧憬著有朝一日也能夠像韋伯一樣，站在指揮臺上接受觀眾如痴如狂的喝采和膜拜。為了能親自彈奏《魔彈射手》裡的序曲，小華格納開始積極練習鋼琴彈奏技巧。後來他坦稱，韋伯是第一位激起他音樂熱情的人。

　　然而，正是在這一年蓋爾病危。為了支撐起整個家庭，蓋爾身兼畫家和演員數職，不得不付出雙倍努力，以致過早地耗盡了精力。小華格納為了能見上繼父最後一面，他從郊

區步行了 3 個多小時才趕回了城裡的家中。為了讓病重的繼父開心，他在隔壁房間彈奏了《魔彈射手》中的伴娘合唱曲。蓋爾靜靜聽完，對妻子說：「他有音樂才能吧？」

次日清晨，抽泣的母親將繼父去世的消息告訴了孩子們，並對小華格納說：「他要你成為一個有出息的人。」這句囑託在小華格納的心中從未消失，他在音樂領域的輝煌功績正是對此的最佳詮釋。

華格納一家的孩子們在兩位父親的文藝薰陶中，紛紛走上了藝術之途。大哥阿爾伯特先是準備學習醫學，在韋伯的建議下，他開始學習歌唱，從此涉足戲劇界。大姐羅莎莉很小的時候就在繼父的戲劇《收穫節》中擔任兒童演員，17 歲時成為德勒斯登的宮廷演員。二姐路易絲追隨著大姐的腳步，也進入了德勒斯登劇院；1827 年夏天，路易絲接受了來自萊比錫歌劇院的一份條件優厚的聘約，這樣她就可以在生活上為家庭提供有益的幫助。三姐克拉拉同樣具有戲劇表演方面的天賦，年僅 16 歲時就在德勒斯登的宮廷歌劇院演出，在羅西尼的歌劇《灰姑娘》（*La Cenerentola*）中擔任主角。剩下的幾個孩子因為年齡尚幼，仍都留在家中。1822 年，9 歲的華格納正式進入德勒斯登的十字學校讀書。

躁動的青春

　　華格納在德勒斯登的十字學校生活了五年。這一時期的華格納彷彿是一塊乾燥的海綿，如飢似渴地接受著文學的浸潤，進行了大量的閱讀和學習。

　　霍夫曼（Ernst Theodor Wilhelm Hoffmann）是一位曾令華格納深深迷戀的德國作家，同時也是華格納父親的朋友。霍夫曼之所以能夠擄獲華格納的心靈，其中可能不乏「近水樓臺先得月」的優勢，但最重要的是他新奇怪異的想像力，為讀者構建了一個怪誕瘋狂、光怪陸離的精神世界。這個世界與現實世界若即若離，是一個糅合了夢幻與現實的奇妙幻境。這種幻境給了這位剛剛開始認真思考世界的少年深刻的影響。

　　不過，華格納過熱的少年幻想並未因此膨脹，他的思想野馬在學校裡看起來枯燥乏味的課程壓力下被緊拉韁繩而未能脫韁。所幸，華格納從繁重的課業中仍舊發現了興趣所在。希臘文、拉丁文的枯燥文法和陌生單字在別人看來苦悶無聊，對華格納來說卻是訓練思維和邏輯的絕佳工具。傑出的古希臘神話故事和悲劇作品中充滿了曲折的發展、跌宕的情節和豐富的情感，無不彰顯著輝煌燦爛的思想文明。更不必說文藝復興時期的文學巨匠莎士比亞，無論是他的正劇、喜劇還是悲劇，都最大限度地展現出人性的高貴和美感。這

些人類文明的明珠為華格納灰白色的學校生活塗抹上一層亮色，讓他徜徉其中不願離開。

兩位父親的才情加諸華格納身上，讓他頗具文學創作的天賦。除了熱愛讀書，他還不時舞弄筆桿，寫寫詩文戲詞，將閱讀時在腦海中沉積發酵的想法付諸筆端，將自己對其他世界的少年夢幻用文字加以實現。德勒斯登十字學校裡的一名同學突然因病去世，學校讓學生們寫詩抒懷，表達自己的哀思。華格納就此撰寫了一首詩作，在一位他所敬愛的老師的修改和幫助下被選出在葬禮上朗讀，並印刷出來廣為傳誦。這次小範圍的成功讓華格納對自己的未來職業做出了定位，堅定了他想要成為一名詩人的想法。

他開始試圖用六部韻和希臘悲劇的模式來構建一部英雄的悲劇史詩，將整個心思都沉浸在詩歌創作和戲劇活動之中。

1826 年年底，受聘於布拉格劇院的大姐羅莎莉已是深受觀眾喜愛的演員了。由於羅莎莉豐厚的收入能夠更好地供養家庭，因此華格納全家遷往布拉格，而尚未結束學業的華格納則被獨自一人留在德勒斯登，寄宿於伯母家中。

自此，少不更事的華格納開始了他的「浪蕩生活」：鬧事、好鬥，與夥伴魯道夫·伯姆一起去充滿驚險的徒步旅行，與伯母家的女兒們及其女性友人關係曖昧，追求與女性

之間的親密接觸……少年體內的旺盛精力和充沛活力讓他對日常學習產生了無盡的厭倦，操縱著他縱情任性，恣意妄為。

學校的課業漸漸成為華格納的負擔，但是對文學的創作熱情卻並未因此熄滅。受到之前成功的激勵，華格納在學校便經常地寫作，少年單純的虛榮心也使他希望以這種方式博得聲譽。

1827 年，出於對莎士比亞的狂熱喜愛，14 歲的他寫成了一部自稱是「莎士比亞式」的大悲劇——《羅依巴和阿黛萊德》。這部長劇的男主角名叫羅依巴，女主角的名字則是出於對貝多芬的敬意，採用了一部貝多芬作品中女主角的名字。不幸的羅依巴受被謀害的父親的鬼魂所指示，發誓要把仇人羅德里希一家全部殺死。但最後卻陷入了瘋狂的狀態：一方面是那些死去的魂魄對他的不斷騷擾與折磨，另一方面是他愛上了仇家唯一倖存的女兒阿黛萊德。羅依巴在劇中共殺了 42 個人，最後在極度的狂亂中刺殺了阿黛萊德。阿黛萊德把頭擁到羅依巴胸前，寬恕地吻著他，血流了他一身。全劇在一片殷紅中落幕。

其實，凡是略懂莎士比亞的讀者都能看出來，這部作品就是以莎翁的《哈姆雷特》（ Hamlet ）、《馬克白》（ Macbeth ）、《李爾王》（ King Lear ）和歌德的《葛茲・馮・

伯利欣根》（*Gotz von Berlichingen*）為藍本創作而成的，情節的驟變和場景的布設不乏故意的痕跡。透過閱讀而產生的熱情並不足以支撐一個閱歷並不豐富的少年真正理解那些名著的豐富內涵，因此在內容上難免有些「為賦新詞強說愁」之嫌，但這絲毫不影響華格納敘述天賦的展露。

不知是出於少年的羞怯心理還是想要一鳴驚人的欲揚先抑，他的這部大作只有姐姐奧蒂麗一個人知道。有一次，華格納給她朗誦劇中最恐怖的一個場面時，風雲突變，有些沉悶的空氣中突然狂風驟雨，電閃雷鳴，使得奧蒂麗驚恐萬分，捂著耳朵大喊「別讀了，別讀了！」華格納完全沉浸於自己的戲劇中不為所動，反而認為這種天氣是對自己劇情的完美配合，更加言情並茂地讀著劇本。奧蒂麗拗不過弟弟，只能屈服，堅持聽到故事結束。

1827 年年底，華格納的母親從布拉格遷回萊比錫，讓華格納得以有機會離開德勒斯登十字學校，於 1828 年轉入萊比錫最好的學校之一 —— 尼古萊學校讀書。然而，尼古萊學校將已經讀過六年級的華格納安插到五年級，這使他大失所望，不得不拋開喜愛的荷馬而去重讀簡單的希臘散文，這讓他在學習上毫無興致。

但是，家人搬回萊比錫顯然不是一件壞事，因為華格納開始與叔叔阿道夫·華格納交往甚密，漸漸成為摯友。

　　人們經常會看到叔姪兩人在路上一邊散步，一邊進行著熱烈的討論。從古希臘悲劇到莎士比亞，從但丁到歌德，這些深奧的話題在路人看來不過是不切實際的高談闊論，不時引來他們的陣陣竊笑。叔姪倆倒並不感到尷尬，反而交流得愈加火熱。阿道夫叔叔的藏書也十分豐富，叔叔的家幾乎成為華格納的祕密花園，為一位鬱悶已久的人提供了足夠清新的空氣，使他能夠大口大口地自由呼吸。與阿道夫叔叔的交往使華格納大受裨益，養成了他廣讀博覽的習慣。

堅定音樂之路的夢想

　　1826 年 6 月 5 日，韋伯在倫敦去世。回想起韋伯叔叔清癯的體態和微跛的背影，回想起他和藹的笑容和平易近人的性格，回想起自己曾經對他由衷的欽佩和敬愛，華格納的心情分外沉痛。韋伯的作品為幼年的華格納打開了通往音樂世界的大門，為這顆激動不安的小小心靈織成了一張巨大的夢幻之網。這種童年經歷成為華格納的生命主線並貫穿其一生，即使死亡也不能將這些印記磨滅。數年後，當華格納終於成為德勒斯登宮廷樂長，實現了當年坐在臺下所許下的願望時，他排除萬難將韋伯的遺骸運回國，並依照韋伯的作品《歐麗安特》（*Euryanthe*）的主旋律譜寫了葬曲，在葬禮上他發表了一篇感人至深的悼詞。

在韋伯之死的觸動下，華格納重歸音樂國度。他向母親要錢買來樂譜紙，開始抄寫韋伯的《呂佐夫的狩獵》（ *Lützows Wild Hunt* ），這是他第一次抄寫樂譜。此外，他還到葛羅瑟加登廳去欣賞韋伯的《奧伯龍》（ *Oberon* ）中的交響樂演出。回憶起這次演出，華格納在自傳中寫道：「這麼近距離地聽樂團演奏，使我感到一種神祕的快樂和興奮。小提琴上響起的五度音程，似乎是來自靈異世界的呼喚。這些五度音程和我心靈中的鬼魂緊密相連。那拉長的 A 調簫音，就像來自死者世界的召喚，沒有一次不使我的神經到達緊張激狂的點。」

從 1828 年起，華格納的主要興趣從詩歌和戲劇創作轉向了音樂研習。華格納還在德勒斯登時，就曾被貝多芬的《費德里奧》序曲所深深吸引。來到萊比錫，當他在布業大廳聆聽了貝多芬《A 大調第七交響曲》之後，滔滔的崇敬之情將他淹沒，於是他毫不猶豫地一頭栽進貝多芬的音樂世界：究竟是什麼成就了這位音樂史上最偉大的天才？是什麼賦予了他火焰般的生命力和雄獅般的戰鬥力？是什麼注入到了他的作品中，使之成為不朽的傳奇？華格納在心中繪製了千萬遍貝多芬的畫像：他是堅強不屈的悲壯英雄，蘊藏著無與倫比的獨特能量。在他的腦海裡，超凡的貝多芬與卓越的莎士比亞相生相和，在一個又一個夢境中與之相遇攀談，提攜啟

迪。在夢中他感到狂喜興奮，而夢醒之後卻早已激動得淚流滿面。

在姐姐路易絲家的鋼琴上，他找到了貝多芬為歌德的《埃格蒙特》（*Egmont*）譜寫的劇情音樂，這激起了他也要為《羅依巴和阿黛萊德》譜曲的野心。這時的華格納對音樂的痴迷已經達到了一個極富幻想的高度，但他不只是一個夢想家，也是一個實作家。為了實現這個野心，華格納在弗里德里希·維克（Friedrich Wieck）的私人圖書館借了一本羅基斯的《通奏低音方法》自學起來。他手邊沒錢，就用零用錢每週支付租借費用，本以為花上幾週就能學會，結果卻持續了好幾個月，結束時費用都快跟書價一樣了，以至於他最後只能求助於家人。

除此之外，華格納還私下跟一個叫米勒的萊比錫樂團的成員上和聲課，但是不久他就因為覺得米勒的教法墨守成規、太過枯燥而放棄。就在學習和聲期間，華格納譜寫了他的第一首《d 小調奏鳴曲》。

持續荒廢的學業漸漸成為華格納不能承受之重，繼續上學對他而言已是一種折磨；跟隨米勒學習和聲的經歷也讓他認為拜個傳統的老師學習是無用的。因此，他只能在自修的路上踽踽獨行。

　　獨自前行的道路總是特別艱難。華格納一門心思放在音樂上，採用了最笨卻也最有效的方法——抄寫總譜。他花費大量時間認真抄寫，一沓沓厚厚的樂章更將他本就不錯的字跡鍛鍊得更為好看。尤其是貝多芬的《第九交響曲》，當華格納第一眼看到這部樂譜時，就被那長時間持續的純五度音所吸引。他在心中暗下決心：我要極為認真地抄寫它，將它變成我自己的。華格納抄寫起來廢寢忘食，晨昏不分，直至從夜深人靜抄到天光破曉，猛一抬頭時，正好看到熹微的曙光穿透窗戶，毫無遮掩大搖大擺地照射下來，將黎明帶進房間。他長時間緊張的神經如繃緊的琴弦，受到奇妙自然的撩撥而錚錚作響，一剎那間以為看見了魔鬼，不由地大叫一聲跳到了床上。當時，這部交響曲尚未被改編為鋼琴曲，華格納決定完成這項偉業，於是獨立進行了改編，並將作品寄給了出版這部總譜的出版商朔特。由於人們對這部交響曲反應冷淡，出版商不願冒險出版，但是朔特還是保留了這部作品，並寄了一張貝多芬《D大調莊嚴彌撒曲》總譜給華格納作為回報。這種回饋足以讓華格納感受到自己的作品得到了肯定，為此歡欣鼓舞，對音樂的熱情也更加高漲。

　　在尼古萊學校讀書的這段日子也正是華格納在創作上方向混亂之時：學校生活單調刻板，所學習的課程如同雞肋，

對他的創作難有裨益；自己在藝術上的奮鬥似乎少有回報，漸漸被沮喪失望和迷茫混沌所裹挾。他就像一艘漂浮在海面迷霧之中的航船，原地打轉，難於前行。在這種心境中，華格納自甘墮落，與一群臭味相投的夥伴整日廝混，過著昏天黑地、荒誕不經的生活，卻又時常感到無比孤獨。

對華格納而言，1829 年似乎迎來了生命中的一個轉折點。他在萊比錫觀看歌劇《費德里奧》（Fidelio）時，著名女高音威廉明尼‧施羅德‧德弗林特在其中飾唱萊奧諾拉，他不由得為施羅德‧德弗林特出神入化的歌聲和演技所深深折服。

演出結束後，他就衝到朋友家裡，寫了一張字條給這位女歌手，送到她住的旅店。字條上的內容大意為：從我看到妳演出的那一刻起，我才終於發現了生命的真實意義。

請妳務必記住，假如有一天妳在藝術界聽到了人們對我異口同聲地稱讚，那都是因為妳的原因。字條送出後，華格納像著了魔似的一路跑回家，並且向家人鄭重表明：我決心成為一個音樂家。

華格納深感在尼古萊學校中的學習是對生命和精力的浪費，因此毅然決然地退學回家。為了能夠進入大學，他在 1830 年秋報名上了托馬斯學校。由於他與萊比錫大學的校長相識，華格納很快進入萊比錫大學，成為一名音樂系的學生。

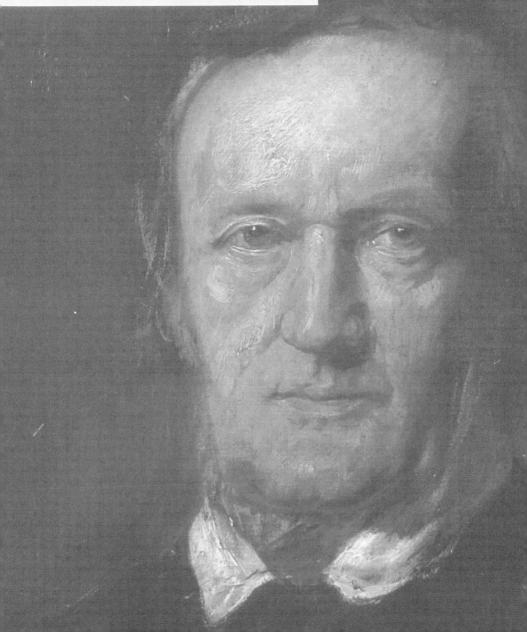

第 2 章　艱難成長路

拜師學藝

　　初入大學校園的華格納如同一隻囚禁許久終獲自由的飛鳥，當 8 歲的華格納在萊比錫街頭第一次看見頭戴黑絨便帽、身著顏色鮮豔醒目的老式兄弟會制服的萊比錫大學學生時，內心便有一種想要成為他們中一員的渴望。如今終於夢想成真，他迫不及待地開始了自己的大學生活。

　　華格納想盡一切辦法加入到兄弟會，與一群好鬥成性的紈褲子弟成為朋友，一度面臨與人決鬥的局面，幸而最終都未曾兵戎相見。他經常出入賭場飯店，把除了音樂之外的一切課業都拋諸腦後，整日過著花天酒地的生活。

　　幸好這段胡作非為的荒唐日子不算太久，音樂讓華格納從混沌狀態中清醒了過來。當他下定決心從賭桌前走開的那一刻起，他知道自己嶄新的生活開始了。華格納又重新埋頭到音樂創作之中，以貝多芬的作品為範本，完成了一首〈B大調序曲〉。在創作時，為了讓樂隊在演奏時能表現出神祕的感覺，他在樂譜上用黑墨水寫銅管部分，用紅墨水寫絃樂部分，用綠墨水寫吹奏樂部分。出乎他自己的意料，當華格納將曲譜交給萊比錫劇院的音樂指揮海因里希・多倫時，多倫竟然同意在聖誕節演出這部作品。這讓華格納興奮不已，但他只把這件事告訴了姐姐奧蒂麗。

　　1830 年，在萊比錫劇院為窮人舉辦的聖誕演奏會的節目

單上,華格納的這個新序曲赫然出現在首位,不過上面並沒有標出作者。這天晚上,華格納懷著忐忑而激動的心情與姐姐奧蒂麗坐著馬車來到劇院,奧蒂麗進入了包廂,而華格納卻由於忘記買門票而被守門人拒之門外。無奈之下,華格納只得向守門人解釋說自己就是這個新序曲的作者,才進入場內。然而,這場演出卻並未讓華格納一炮而紅,甚至沒有給他帶來首演的成就和欣喜,反而成了他的一場噩夢。每隔四小節就出現的一陣強音鼓讓聽眾感到驚詫和莫名其妙,因此演奏一陣後大家開始騷動起來,最後竟演變成哄堂大笑。坐在臺下的華格納內心充滿了羞愧,觀眾們的反應在他心中激起驚濤駭浪。他奪門而逃,萬幸的是,他並未就此放棄。

　　華格納的母親一直為兒子的放蕩行為憂心不已,於是自作主張讓華格納跟隨時任托馬斯教堂合唱隊主事和音樂指導的克里斯蒂安・西奧多・魏因利格(Christian Theodor Weinlig)學習音樂。魏因利格屬於老義大利學派,以為聲樂譜曲而著名,因對聲音的出色處理而享譽界內。這位溫和、謙遜而可敬的長者,由於其身體長期以來飽受病痛的折磨,他的臉色看起來有些蒼白。

　　當華格納站在他的面前提出要跟隨他學習音樂時,不願再收學生的魏因利格立即拒絕了他。然而沒過多久,華格納的母親又帶著兒子的作品找上門來,三番五次地懇求魏因利

格收下他。看了華格納的作品之後，魏因利格覺得華格納是個極富音樂創造能力的青年，只是缺少磨練而已。他終於答應教授華格納音樂，但要約法兩章：華格納在半年內不能譜曲，而且只能按照他的規定上課。華格納雖表面答應，但此時他的心思還沉浸在大學的歡快生活中，就連寫一些序曲和奏鳴曲都令他感到厭倦，又如何能按照老師的要求去做呢？接觸一段時間之後，魏因利格漸漸發現這個學生對他的話心不在焉，完全不守規矩，於是一怒之下決定與他斷絕師生關係。事情至此，華格納才清醒過來。

　　金秋時節，晴空高遠，清風爽颯，但是華格納的心中卻忐忑不安。他想到老師臉上更深的皺紋和更蒼白的臉色，不禁充滿了羞愧。華格納推開魏因利格的家門，看見老師早已在客廳等候他的到來。在魏因利格的雙眼中除了憤怒和失望，他還讀出了更複雜的東西。他不敢直視老師，不知道該說些什麼才能解釋自己之前種種的荒誕行為。老師能夠原諒我嗎？我還能繼續跟隨他學習音樂嗎？這些疑問如一塊大石頭懸在華格納的心上，他只能小心翼翼地等待著老師的反應。在凝重的沉默後，魏因利格走向華格納，輕輕拍了拍他的肩膀說：「年輕人，來了就好，我想你知道今後該作什麼了。」聽了這話，華格納如釋重負，兩人之間的齟齬就此一筆勾銷。

　　師生之間的隔閡消除之後，華格納的音樂學習變成了一件美好愉悅的事情：每天早上 7 點到中午 12 點，他都會準時來到老師家中，在魏因利格的親自督促下完成一篇譜曲。老師認真審讀，詳加評點，耐心分析每一個節拍，指出每一個缺點，提出自己的修改意見，並安排一份家庭作業。魏因利格一整個上午的時間都花在了華格納的身上。

　　每當華格納交回自己的作業後，魏因利格都會拿出自己創作的同題曲子與之相較。在相互不斷的欣賞與品鑑之中，師生二人建立起了深厚親密的關係。

　　六個月的時光倏然而過，魏因利格漸漸發現自己已經沒有新的東西能夠教給華格納了，而華格納本人卻覺得自己還沒有盡力，不知道自己離一名真正的音樂家還有多遠。

　　魏因利格對華格納的母親說：「祝賀你，你的兒子在音樂上已經有了驚人的進步，他已經可以丟掉輔助的工具獨立行走了。」華格納的母親對眼前這位高尚的老者充滿感激之情，希望能透過支付酬勞略表心意，不料魏因利格卻說：「酬勞就不必了，您的兒子就是我最好的報酬。」為了獎勵華格納在這段時間對自己行為的克制，魏因利格敦促布賴特科普夫與黑特爾音樂出版社（Musikverlag Breitkopf & Härtel）出版了華格納的《B 大調奏鳴曲》和《D 大調波蘭舞曲》，這兩部編號為一號和二號的作品，也是華格納唯一有編號的

作品。作為友誼的見證，華格納將他首次出版的《B 大調奏
鳴曲》獻給了他的老師。在魏因利格的鼓勵下，華格納又譜
寫了三首序曲，並都得到了老師的肯定。

　　在隨後的 1831 至 1832 年，華格納的一部 d 小調作品在
布業大廳的音樂會上演出。這次的演出不再像上次那樣演變
成了一場噩夢，而是受到了觀眾的熱烈歡迎，坐在臺下的母
親也露出了自豪的微笑。之後，他的第二首序曲 ——〈C
大調序曲〉也在一次音樂會上由他自己親自指揮演出。而為
勞帕赫的《恩齊奧國王》寫的序曲，即他的第三號作品，在
姐姐羅莎莉的努力下，也在劇院演出了。

　　至此，為了有一部能展現出自己所學，並把向貝多芬和莫
札特學習的成果融合在一起、具有可聽性且能夠上演的作品，
華格納著手寫了一首大型的交響曲。他計劃著要讓這部交響曲
於第二年在布業大廳上演，為此特意拜訪了一位當時在萊比錫
音樂美術家和音樂協會理事會中很有名望的長者弗里德里希‧
羅赫里茲。華格納本來並沒有指望自己的這部作品能夠一鳴驚
人，但是連他自己也沒有想到的是，這部作品給羅赫里茲留下
了很好的印象。羅赫里茲以為它的作者應該頗為年長且經驗十
足，沒想到卻是這個站在眼前的還不到 20 歲的年輕人。

　　華格納還登門拜訪了姐夫家，並在此認識了一位波蘭革
命的英雄人物溫岑思‧梯斯基耶維施伯爵。伯爵強壯的體

格、貴族的風采、氣定神閒的獨特氣質和傳奇的經歷，讓華格納對他崇拜不已。梯斯基耶維施也很喜歡這個年輕人，在他要回波蘭時，邀請華格納與他一道順便去「音樂之都」維也納看看。華格納也早就想去看看他心中的偶像貝多芬的家鄉了。幾個月前他的三首曲子才在萊比錫公演過，受到了觀眾和樂評家的好評，讓自己有了一些知名度，現在又完成了一首《C大調交響樂》的創作，帶著這些曲目，華格納踏上了音樂之旅的第一站，以期獲得更多的鼓勵與認可。

初涉愛河

「音樂之都」維也納久負盛名。這個風光旖旎的城市水碧山秀，如詩如畫，不僅吸引著來自世界各地的普通遊客，更受到廣大音樂愛好者們的青睞。維也納的潺潺溪水和蔥蔥綠意彷彿是不停流動著的美妙音符，為音樂家們帶來了無限的遐思和創作的靈感。大大小小的劇院中上演著歌劇《贊帕》（Zampa），長長短短的街巷裡迴響著史特勞斯的舞曲，整座城市如同一片藝術之海，讓渴求音樂的人們如放歸水中的魚兒一般盡情暢游。

像大多數音樂家一樣，華格納一踏入維也納的領地，便感受到了無孔不入的音樂氣息，將他的每一根神經都刺激得躍躍欲試。除了短途旅行之外，華格納的時間幾乎都是在劇

院和聽史特勞斯的演出中度過的，他盡情享受著戲劇和音樂帶給他的快感，足足在這個生氣勃勃的都市中停留了六週。

在回萊比錫的途中，華格納順路拜訪了赫塔伯爵，見到了他的兩個活潑漂亮的女兒：姐姐耶妮身材苗條，頭髮烏黑，淺藍色的眼睛嫵媚動人；妹妹奧古斯塔，身材嬌小豐滿，金髮棕眼，皮膚光潔潤滑。這對於感情豐富的華格納來說簡直是意外之喜，他迅速墜入了愛河 —— 愛上了姐姐耶妮。

華格納與耶妮的感情從他最拿手的音樂領域發展起來，他們時常坐在鋼琴旁邊彈邊唱。耶妮的歌喉雖不是極為動人，但輕巧悅耳。唱到投入時，她目光盈動，眼波流轉。

華格納每當望向那雙明眸，都似乎能從中看到一顆熾熱之心，內心猶如急流般翻湧，禁不住雙眼噙淚，更加激發起他對耶妮的濃濃愛意。然而，耶妮的心思卻並非全然牽掛著眼前這位青年。面對擇偶問題，她常常猶豫不決：「我是應該選擇名門望族家的公子，還是選擇富豪之家的闊少呢？」

耶妮面容姣美，性情活潑，彷彿一朵迎風招展的鮮花，在身邊風流倜儻的貴族闊少之中周旋得遊刃有餘。但她沒有想到，自己的態度、行為卻深深地傷害了為她所傾倒的華格納。華格納看著自己的心上人與他們在一起調情嬉戲，內心痛苦萬分，在無數個夜晚輾轉難眠，或者夢見自己像個無助的孩子一樣在風雨中漫無目的地奔跑，睜眼醒來卻只有天上

的星辰為伴。華格納渴望得到耶妮，卻自覺渺小而不敢表白。一次，他被伯爵夫人留在了前廳，不遠之處坐著與那些紈褲子弟們調笑嬉鬧的兩姐妹，他終於覺得美貌的耶妮並不值得他傾心相愛。華格納收拾起自己的悲傷心緒和簡單行囊，帶上見證他這段短暫而熱烈的感情的作品——歌劇《婚禮》的手稿，在 11 月的一個天寒之日離開了赫塔伯爵家，離開了耶妮，返回萊比錫。

歸途中，華格納在布拉格作了短暫的停留。在這期間，他結識了音樂學院的指揮狄奧尼斯·韋伯，由韋伯指揮布拉格音樂學院的學生演出了自己的《C 大調交響曲》，對這位年輕的音樂家而言，這場演出是對他初戀失敗後的一些小小安慰。

回到萊比錫，華格納便接受哥哥阿爾伯特的邀請，準備前往符茲堡（Würzburg）擔任該劇院的合唱隊指揮。臨行前，他把《婚禮》手稿交給姐姐羅莎莉，雖然之前這部作品的曲譜就得到了他的老師魏因利格的稱讚，但他更希望能得到羅莎莉的讚賞。對華格納而言，這個姐姐在他心目中的位置更加重要。羅莎莉是個性格溫柔賢淑、外表清麗動人的女孩兒，以前蓋爾總是叫她「快樂的小精靈」。她總是自然而然流露出來一種高貴女性純淨端莊的氣質，她的身邊無論何時何地都聚集著一群志趣相投、情趣高尚的人。演出報酬豐厚的羅莎莉年紀輕輕就成為家裡的支柱，她用做演員賺得的

不菲收入支撐著全家的生活用度。

　　當華格納在學校整日廝混、行事荒唐之時，羅莎莉像母親一樣為他的前途操心憂慮；而當她看到弟弟逐漸成熟、才華漸露時，則懷著尊敬與期待，關注著他的作品。從姐姐那裡，華格納感受到無比溫暖的關懷。這樣一位近乎完美的女性唯獨在婚姻問題上苦悶不已，因為她總是覺得良人難覓。一天夜裡，華格納像往常一樣在書房工作到深夜，經過羅莎莉的房間，看到房門虛掩著，露出一道昏黃的光線。華格納擔心姐姐，於是輕手輕腳走上前去，想要一探究竟。只見羅莎莉獨自一人坐在床邊，呆呆地望著自己地上的影子：「上帝啊，你給了我青春年華，為什麼不能再賜給我一位如意郎君與我共度時光呢？雖然我有家人和事業，卻難以抵消我的寂寞虛空。難道真的是我時運不濟，只能獨守空房？」華格納聽著姐姐的喃喃自語，心頭一陣酸楚，發誓一定要用自己的成功重新換回她的快樂。

　　羅莎莉看完樂稿，在弟弟期待的目光中，語氣平和地開口道：「我知道你的老師對此十分讚許，但我仍要說出我的真實想法。我認為，你的這部作品其實還有很多欠缺之處。」華格納聽到姐姐的評價並未如他想像的那樣，但他向來尊重她的專業態度和水準，於是點點頭，示意姐姐繼續說下去。「我聽你講過你在赫塔伯爵家的故事，那個你曾經迷戀過的

女孩一定給了你很多創作的靈感吧？」沒等羅莎莉說完，他就插話道：「其實不瞞妳說，這部作品就是對我這段感情的紀念之作。」羅莎莉莞爾一笑，微微頷首：「即便你不說，我身為觀眾也從中感受到了這一點。但是這一點既是你的長處，也是你的短處。」「此話怎講？」「你帶著感情來寫作，自然會以真誠和熱情賦予作品，這是非常難能可貴的。但是你卻沒有好好利用這份真情實感，反而有意忽略情感方面的故事情節，彷彿話在嘴邊卻未能出口，給人如鯁在喉之感。也正是因為如此，你的人物刻劃也流於單薄蒼白，最好能夠再潤色和豐富一些。」華格納回想著自己寫作這部劇本時的心理，姐姐的話似乎確實言中了自己當時的顧忌心緒，不禁若有所思地點了點頭。羅莎莉見弟弟接受了自己的觀點，趁熱打鐵地總結道：「戲劇創作固然要從生活中提煉情感，否則人物和情節都將變得空洞無味。

　　但是一個好的作家絕不能因此對自己加以束縛，上了情感的枷鎖。我反而覺得你正在譜寫的那部《仙女》更為生動有趣，我覺得它一定能夠登上劇院的舞臺，我可是十分期待這一天的到來呢！」

　　帶著姐姐的殷切希望，華格納更加積極地肩負起為歌劇《仙女》譜曲的任務。他應哥哥之邀，從萊比錫啟程前往符茲堡，開啟了一段豐富的新生活。

債臺高築的樂隊指揮

　　華格納到了符茲堡後，體會到了在小城市設備簡陋的劇院裡工作的艱辛。這裡的觀眾欣賞水準不高，演員很少去外地演出，劇院之間也缺少交流。華格納的首要工作就是訓練合唱團。出於訓練所需，他特地為歌劇《吸血鬼》中奧伯利的詠嘆調編寫了一段流暢的快板。在符茲堡工作的一年，華格納有了劇院工作的實踐經驗，並有機會了解到了不同音樂家的作品，他開始展現出對音樂工作的強烈愛好與雄心。這期間華格納還談了兩次戀愛，其中一個女孩子為了他甚至還離開了未婚夫。這兩段感情雖然都無疾而終，但卻讓華格納品嘗到了追求浪漫的滋味。

　　1834 年 1 月，華格納帶著已經譜完曲的《仙女》回到了萊比錫，他對自己的作品充滿信心，非常希望能在萊比錫劇院演出。在姐姐羅莎莉的幫助下，劇院經理終於答應上演這部歌劇。接下來，華格納開始與劇院經理、指揮和導演接洽，商討演出事宜。然而，令華格納沒有想到的是，經理林格爾哈特跑來對他說：「我看仙女應該是充滿了神祕感的事物，你這個故事應該是東方風格的。所以嘛，這裡面在設置人物形象的時候應該讓他們纏上頭巾，穿上長袖的長袍。」樂隊指揮對曲譜也提出了各種莫名其妙的反對理由，這讓華格納弄不清是怎麼回事。有些惱怒的華格納找到導演豪塞

爾，這是一位在萊比錫極受歡迎的歌唱家。華格納對他充滿
敬意，希望他能站出來支持自己。然而豪塞爾在對這部作品
品頭論足一番後，沒有提出任何建設性的修改意見，反而認
為華格納的作品存在錯誤的傾向：「親愛的華格納先生，您
這部大作必須要修改。觀眾是我們的衣食父母，我們應該，
而且必須要迎合他們的口味。」從豪塞爾的言談舉止中，華
格納感受到他的傲慢與無視。華格納知道，他的歌劇已不可
能上演了。血氣方剛的華格納可不是個輕易就妥協的人，因
此，他毅然決然地拒絕了他們的要求。

　　第二年，華格納收到一份邀請函，他被聘為馬格德堡劇
院協會的音樂指揮，這著實讓他喜出望外。有了一個展示才
能的舞臺，華格納特別珍惜。天道酬勤，他的音樂事業達到
了一個小高峰：由他指揮的多場演出都博得了觀眾的喝采，
他的指揮能力得到肯定，演員和樂師也對他讚賞有加。更令
他引以為傲的是，在夏季演出季末期，他還邀請到了大名鼎
鼎的歌唱演員施羅德‧德弗林德來到馬格德堡演出。這次演
出非常成功，一時轟動全城，這位大牌演員也對年輕的華格
納的指揮才能大加讚賞。

　　不過，事業上的輝煌掩蓋不了生活上的困頓。年輕的華
格納身為指揮只領著微薄的薪水，但他生性豪爽不拘小節，
時常出手大方地招待歌手與樂師，沒幾天就將到手的薪水揮

霍一空。這種生活習慣導致他經常入不敷出，不得不漸漸開始借債度日。天長日久，華格納竟欠下了一筆數目不小的債務。

　　為了讓事業更上一層樓，也為了獲得可觀的收入償還債務，華格納策劃舉辦了一場大型音樂會。為此，他特邀施羅德‧德弗林德出場助陣。有了上次愉快的合作經歷，大師馬上應承下來，這讓華格納信心滿滿。他不惜血本，設計了奢華的演出布景，高薪邀請到一支出色的大型樂隊，並進行了多場排練。誰知到了演出那天，劇場裡只來了少得可憐的幾個觀眾。原來，當地人根本不相信施羅德‧德弗林德會再次來到這種小地方演出，加上門票貴得嚇人，人們只覺得這是一個虛張聲勢的騙錢玩意。

　　演出開始了。〈哥倫布序曲〉的音樂響了起來，舞臺上六只小號模仿笛聲，發出刺耳的聲音。由於劇場裡的音響設備太簡陋，以致產生了巨大的共鳴，使得觀眾們被這突如其來的巨響嚇得尖叫起來。為了表現一場戰役，舞臺上出現了大砲和火炮齊放、號角響聲震天的場景。然而再看臺下的觀眾，早被這震耳欲聾、硝煙瀰漫的戰爭場面嚇得魂飛魄散，跑得無影無蹤，只剩下華格納和樂隊在舞臺上孤零零地為勝利而盡情發泄著。

第二天，當華格納回到自己的住處時，他被眼前的景象驚呆了：房門外的走廊裡，樂隊的男女成員們像儀隊一樣分列兩排，夾道迎接著他的歸來，因為他們要向華格納領取演出費。可是此時的華格納又哪裡能拿得出錢來呢？他無計可施，最後在房東太太為他做了擔保的情況下，事情才算解決。這次演出不但沒能讓華格納在高築的債臺下翻身，反而在本就無法承受的不菲債務上又壓了一塊巨石。

夏季演出季結束了，協會面臨解散，劇院也走到了破產的邊緣。

《仙女》被萊比錫劇院拒演後，華格納又構思了一部歌劇《愛的禁令》，這是根據莎士比亞的劇本《一報還一報》改寫的，表達了他對莎翁的敬意。1836 年新年之際，華格納完成了《愛的禁令》總譜的寫作，他決定在接下來的冬季演出季演出這部劇。在排練和演出中，他照例遇到許多麻煩。距劇院關門只有 12 天的時間了，演員們早已無心排練，以致在首場演出時有的演員竟忘了歌詞，第二場演出又因歌手在後臺的爭風吃醋而取消。

現在的華格納已經徹底破產，巨額債務無論如何也無法償還了。

邁入婚姻殿堂

華格納在擔任馬格德堡劇院協會的音樂指揮時，在勞赫斯臺特遇到了女演員米娜・普拉納，她日後成為華格納的第一任妻子。

米娜有著清新秀麗的面容，動作舉止大方，體態雍容典雅，整潔得體的衣著和親切溫和的笑容使她有種動人的高貴。華格納對米娜可謂一見鍾情，立刻就愛上了她。雖然她比華格納大 4 歲，身邊還帶著一個 10 歲的稱她為姐姐的非婚生女兒，但這並未阻擋華格納追求她的腳步。

協會裡的一位演員扮演了中間人的角色，陪華格納來到她的住處，介紹兩人認識：「米娜，為妳介紹一下，這是新來的音樂指揮。」「是嗎？這麼年輕就擔任指揮了？」米娜打量著眼前的這位年輕人，令她感到十分驚訝。「我就住在這棟樓裡，以後我們就是鄰居了。」

他有著一種神經質般的狂熱，對米娜的追求可謂不遺餘力。當他在馬格德堡的工作結束後，就追著米娜一路來到了昆尼希堡。當時米娜在那兒獲得了一個演出合約，而且和一位年輕貴族交往甚密。華格納看在眼裡，心中因為嫉妒而十分憂慮苦悶，但卻並未停止狂熱的追求。終於，在華格納的瘋狂攻勢下，米娜同意與他開始戀愛。

　　米娜出生於薩克森的山區，自小家境貧困。17 歲時，她被一個軍官誘騙生下了一個女兒，但她很快就被拋棄了。

　　為了養活女兒，也為了自己餬口，米娜四處奔波，最後透過熟人介紹找到了一份在劇院的工作。一個偶然的機會，她在一次演出中被劇院經理看中，從此開始了自己的演藝生涯。

　　米娜對劇院沒有任何感情，她只是把演劇當成謀生的手段。儘管她看起來氣質高貴，但實際上她的性情並不穩重。劇院裡男同事和那些有權勢的追求者們常常開一些低俗玩笑，或者做出親暱的舉止，米娜對此並不反感，但是這讓華格納感到很不舒服。米娜不理解也不支持他的藝術觀點，為此兩人經常發生激烈的爭吵。同時，她與一個猶太富商的關係也不清不楚，這讓華格納對米娜的人品感到懷疑，始終覺得米娜對自己沒有真愛。每當華格納開始動搖想結束這段感情時，米娜就會向他承認錯誤並求得他的原諒。在米娜忽冷忽熱的態度中，華格納總是左右搖擺。

　　究竟是什麼讓華格納愛上一個既不了解自己、又無法對自己付出真愛的人？恐怕連他自己都說不清。最後，他還是決定與米娜結婚。

　　1836 年 11 月 24 日，華格納與米娜在昆尼希堡附近的特拉海姆舉行了婚禮。次年 4 月 1 日，華格納出任了昆尼希堡

劇院的音樂指揮。數星期後，劇院破產，連華格納的薪水都
無法給付，他的債務也從婚前一直欠到婚後。

　　5 月底的一天，華格納照例要出門去劇院了。出門前，他
對米娜說：「親愛的，今天我要去劇院排練，還要處理一些
事務，可能要很晚才回家。」沒想到，米娜和她那被稱作妹
妹的小女兒走到華格納面前，緊緊地擁抱華格納，淚花湧動
著奪眶而出。華格納不明白妻子為何如此激動，吃驚地問起
緣由，米娜卻伸手擦乾淚水，搖搖頭不作聲。華格納雖不清
楚發生了什麼，但還是安慰了她，想等晚上回來再問明白。

　　到了晚上，華格納拖著疲憊的身體回到了家，向屋裡喊
道：「米娜，我回來了！你們吃完飯了嗎？今天要做的事
太多了，我都餓得前胸貼後背了。」他走進廚房，發現櫥櫃
餐具收拾得十分乾淨，但是沒有給他留下飯菜。「可能太晚
了，她們已經休息了吧」，華格納心想。「夫人早上就帶孩
子出去了，到現在也沒回來。我還以為你們都不回來吃飯
了，就沒做全家人的飯」，女僕說。筋疲力盡的華格納無心
訓斥女僕，走入書房，一屁股坐到書桌旁的椅子裡，順手拉
開了抽屜。「咦，裡面的東西怎麼都沒有了？怎麼回事？」

　　華格納的心中突然產生了一種不祥的預感。他趕緊跑
進臥室打開衣櫃，米娜的東西全都不見了 —— 米娜離家出
走了。

　　原來，心存怨懟的米娜早已厭倦了現在這種每天僅夠餬口的生活，和一個名叫迪特里希的商人私奔了，他們去了德勒斯登。一團怒火在華格納的胸中劇烈地燃燒，他感到自己的胸口馬上就要爆裂了。他下定決心，一定要找到米娜，他要問清楚為什麼會這樣。

　　怒火中燒的華格納來到德勒斯登，幾經波折，最後在米娜父母的家裡見到了她。「妳怎麼能這樣對待我？」華格納氣憤地說。

　　「每天欠債的日子我已經過夠了，你整天忙你的音樂，什麼時候管過家裡的生活？」米娜也毫不猶豫地回擊道。

　　「迪特里希先生看到我的處境十分同情，他是可憐我才帶我出來的，你為什麼要想那麼多沒用的？」米娜哭了起來：「如果你還是這樣，以後的日子你就自己過吧！」

　　聽了米娜的抱怨，華格納的心情已經由憤怒變成了痛苦。他覺得自己對不起妻子，她之所以會有這樣的行為都是自己的錯。他對米娜說：「我們不會再過這樣的生活了，我保證。因為我已經準備去里加（拉脫維亞語：Rīga），那裡的劇院經理答應徵我為劇院指揮。」

　　「是嗎？」米娜漸漸止住了抽泣，看著華格納的眼睛說，「那就等你都安頓好了再來接我吧。」

　　得到了米娜的答覆，華格納很快收拾好行囊，離開德勒斯登前往里加，在那裡一直擔任劇院指揮到 1839 年。環境

的改變讓華格納走出了創作的低谷。在里加，他完成了歌劇
《黎恩濟》（ *Rienzi, der Letzte der Tribunen* ）的劇本寫作，並
於 1838 年的盛夏開始為它譜曲。得知華格納已經開始了新的
生活，米娜也提筆向華格納寫信致歉。兩人重歸於好。

　　在婚姻的問題上，米娜曾在一開始動搖過，但最後還是
接受了命運的安排。她漸漸習慣了做一個愛幻想、不重實際
但聰明敏銳的音樂家的妻子，特別是在巴黎時，她對華格納
的守護讓華格納感激不盡。

巴黎的辛酸歲月

　　華格納和米娜的日子看起來似乎正在漸漸走向光明，但
是實際上他們並未擺脫以往債務的陰影。低微的收入和債主
的催逼，使華格納決定逃離里加。這是華格納人生中的第一
次逃亡，整個過程也堪稱驚心動魄。也許，這次經歷正是 10
年後他身為政治犯進行逃亡的預演吧。

　　他們的目的地是巴黎。這個久負盛名的藝術之都對於將
音樂作為信仰的華格納來說必然充滿了無盡的吸引力，他希
望自己能夠在那裡大有作為。帶著對新生活的美好憧憬與嚮
往，1839 年 7 月，夫妻倆帶上他們所有的積蓄，還有一條叫
「羅勃」的芬蘭大狗，踏上了祕密之旅。

　　然而，要想實現心中所願，首先要經歷重重磨難，比如
偷越邊境就不是一件容易的事。他們先來到俄國與普魯士的

邊境，在一個走私販的老窩裡待到大半夜，然後躲入一個無人的崗哨。邊境上每隔幾公尺就有哥薩克人的崗哨，他們要抓準合適的時機，在幾分鐘內爬過丘陵，翻過壕溝，越過子彈的射程才算安全。這次的行動是在華格納一位朋友的幫助下進行的，這位朋友一直為他們擔驚受怕，巨大的心理壓力甚至讓他臥病不起。聽到他們安全過境的消息後，這位朋友竟從床上一躍而起，喘著粗氣歡呼。不過，這才僅僅是這次驚險旅程的開始。下一步，他們要從普魯士港匹勞（Pilau）乘船前往倫敦。在前去匹勞的途中，他們乘坐的簡陋馬車竟翻進路邊的田裡，米娜由於驚嚇過度，不得不在農家借住一宿。她日後的不育，可能就是這次意外造成的。對妻子身心蒙受的巨大痛苦，華格納感到無比的愧疚，但卻找不出一句話來安慰她。

在匹勞，夫妻倆登上了一艘開往倫敦的小商船。之所以選擇坐船，除了愛犬「羅勃」的原因外，主要是華格納覺得水路要便宜得多。船上只有七名船員，航程需要七天，而實際上他們卻走了三週半。在海上他們遇到了大大小小無數場暴風雨，差一點就命喪大海，最終到達了倫敦。

當華格納的雙腳第一次踩到堅實的陸地時，他心中有種重獲新生的感覺，甚至因喜悅和幸福而一陣眩暈。

華格納準備在倫敦碰碰運氣，他要拜訪的是約翰‧斯馬爾特爵士。還在昆尼希堡時，華格納就寫了一首〈統治不列

顛〉的序曲，並把它寄給了倫敦愛樂協會的主席約翰・斯馬
爾特爵士，但卻石沉大海。誰曾想，在華格納到達巴黎一年
多以後，愛樂協會才把這首序曲的樂譜寄還給他，而那時的
華格納窮得連 7 法郎的郵資錢都付不起，於是郵包又寄回了
倫敦。

可惜不巧的是，約翰爵士出城了，華格納只得改變計
畫，打算去見一見布爾維。華格納在里加完成的劇本《黎
恩濟》，其靈感就來自於他的小說。他本想與布爾維討論
一下把小說改編成歌劇的可能，沒想到也撲了個空。華格
納在倫敦可謂一事無成。8 月，華格納和米娜帶著愛犬「羅
勃」乘輪船來到了法國北部城市布倫。在這裡，華格納
見到了法國歌劇界最著名的作曲家梅耶貝爾（Giacomo
Meyerbeer），這讓他的心中充滿了喜悅和激動。

梅耶貝爾盛情款待了華格納，感激之餘，華格納為他朗
誦了《黎恩濟》的前三幕。

梅耶貝爾微笑著說：「劇本寫得非常好，你應該把它寫
完，我想它一定會是一部很優秀的歌劇。你說已經完成了前
兩幕的譜曲，可以留給我一份嗎？」

聽到這樣的肯定，華格納喜出望外：「這個當然沒問題，
我早已準備好了一份，這就給您。不過，我真誠地希望您能
幫忙向巴黎的歌劇院引薦一下。」

「當然可以，等一下我就寫兩封推薦信給你。」梅耶貝爾毫不猶豫地一口應承下來。有了他的關注，華格納彷彿看見音樂之門內，幸運女神正溫柔地向自己招手。

帶著梅耶貝爾的推薦信，華格納見到了巴黎歌劇院的董事杜蓬契。杜蓬契右眼戴著單眼鏡，把梅耶貝爾的介紹信舉到眼前，仔細審閱著上面的每一個字。良久，他抬起頭來對華格納說：「華格納先生，梅耶貝爾先生非常稱讚你，說你是個有才華的音樂家。這樣吧，你回去等消息，我們這裡一有劇目的需要就會通知你的。」華格納滿懷希望地回到了家，卻在日復一日的苦等中漸漸失望 —— 他始終沒有等到杜蓬契的回信。於是，他又主動出擊，找到了巴黎歌劇院的指揮哈貝涅，商談演出事宜。哈貝涅答應他，以後音樂學院在排練時可以演奏〈哥倫布序曲〉。

這讓華格納稍感安慰，但同時也讓他激動的心情漸漸冷卻下來，認清了如果沒有金錢和背景，僅憑梅耶貝爾的推薦信在巴黎是不會有人理睬的現實。華格納最初的美夢像陽光下的肥皂泡一樣一個個接連破滅，本就不多的積蓄已然告罄，他只有靠典當一些物品來維持已陷入困境的生活。為了生存，他經常在巴黎城裡到處亂轉，只為求得幾個法郎來填飽自己和米娜的肚子。

　　華格納在巴黎的匱乏生活使他不得不做各式各樣可以維持生計的工作。華格納開始嘗試著為一些著名歌手寫歌，同時也譜寫一些特殊場合用的曲子。華格納開始有了一點小名氣，不過不是身為音樂家，而是身為一名寫稿的作家。

　　他為出版商莫里斯·施萊辛格（Maurice Schlesinger）的音樂雜誌寫稿件，其間他寫過一篇短文〈走訪貝多芬〉，另外還寫了一本貝多芬的傳記。他不光以小說的形式記載了貝多芬的事跡，還寫了他日常生活的情景，但沒有一個出版社對這本傳記感興趣。

　　貝多芬的《第九交響曲》一直是他的最愛。有一次，華格納去音樂學院聽樂隊演奏他的〈哥倫布序曲〉，在那裡意外聽到了由哈貝涅指揮的貝多芬《第九交響曲》的排練。

　　由於他自己受過專業訓練，並能很好地把握曲調風格和主題，所以當他一聽到法國音樂家們的演繹，就覺得「音源由四面八方流瀉而出，匯成了一股音流，那是最感動最神聖的曲調」。華格納以前也曾聽過由萊比錫劇院的音樂家們所演奏的《第九交響曲》，但是對其中的表達總是感到困惑。而這一次的演奏卻讓他茅塞頓開，再一次意識到了德意志藝術的輝煌燦爛。這賦予了華格納譜出《d 小調浮士德序曲》的靈感，這首樂曲也在後來成為《浮士德》交響樂的第一章。

　　華格納在巴黎艱難地生活著，《黎恩濟》的最後三幕就是在他最困難的時候完成的。在巴黎長達兩年半備受羞辱、貧困潦倒的生活，使他目睹了法國社會極為粗俗的風氣，以及完全由暴發戶支配的社會現實，這不僅影響了他以後的整個世界觀，同時也深化了在此期間完成的《黎恩濟》的主題，並為他以後的創作提供了素材。在完成《黎恩濟》的同時，華格納也開始了歌劇《漂泊的荷蘭人》的創作並很快完成了譜曲。之後他再次向梅耶貝爾求助，同時附上一封給柏林歌劇院總監雷德爾伯爵的信，伯爵同意採用這部作品。

　　法國沒有給予華格納他想要贏得的名聲，但卻使他收穫了友誼。華格納在巴黎結交了四個窮朋友：有些癲癇的音樂家安德爾斯是一個 50 多歲的老光棍，據說是貴族出身，但現在只能靠著 1,500 法郎的薪水過著艱辛的生活；萊爾斯是來自昆尼希堡的語言學家，現在是出版社的助理編輯，他後來與華格納結成了生死之交；來自德列斯登的人像畫家吉茲，至今都未曾真正完成過一幅畫；最後一位是派克特，他是一名德國畫家。

　　直至晚年華格納仍然難忘自己坐著驛車將要離開巴黎時的場景：吉茲來為他送行，雖然當時的巴黎已沐浴在春風之中，但是吉茲還穿著那件舊得早已看不出顏色的厚外套，臨別時從衣兜裡掏出皺巴巴的 5 法郎紙幣 —— 這是他僅有的財

產。他拿過華格納手中的鼻煙壺，為他裝上一包上好的法國鼻煙，沉默地望著驛車向城外越駛越遠。華格納坐在車裡，回頭望著盎然春意中那個蕭瑟的身影，早已淚流滿面。

巴黎正值萬物復甦、樹木碧綠、鳥兒歌唱的美好時節，華格納的心也像這鳥兒一樣，早已飛回了家鄉。1842 年 4 月 7 日，他和米娜踏上了返回德勒斯登的漫漫旅途。

第 3 章 華格納在德勒斯登

青年時代的罪孽《黎恩濟》

現在，讓我們回頭來看看華格納的重要作品。縱然生活坎坷，但德勒斯登可謂是華格納的福地，他的人生在這裡開始一帆風順，事業也邁上了一個新的高峰。作品《黎恩濟》、《漂泊的荷蘭人》、《唐懷瑟》相繼在此首演，為華格納贏得了巨大的聲譽。其中，《黎恩濟》是最早公演的一部，為後來的佳作開了一個好頭，但其問世卻頗費一番波折。

1830 年的秋天，華格納發現自己陷入了一場革命之中。這年的 7 月，巴黎爆發了革命，中產階級與工人攜手對抗國王查理十世，經過三天的暴動，路易・菲利普登上王位。革命的火花以燎原之勢蔓延到了萊比錫。

炎熱的夏天剛剛過去，為了賺點零用錢，華格納來到姐夫的出版公司，為新版的《世界史》進行校對工作。

這對華格納而言可是一個好工作，不僅可以幫助他加深在學校裡學過的歷史知識，有助於劇本的創作，更重要的是還能夠賺到錢。從每個印張裡華格納可獲得 8 個格羅申，這在他的生活裡是件稀罕的事。

華格納的歷史知識並不豐富，他唯一記憶深刻的是古希臘歷史中曾發生過戰役的地名，這也是他閱讀名著的動力。而這份校對工作讓他有機會仔細閱讀世界歷史，了解中世紀和法國大革命。

這一天，華格納像往常一樣來到了公司。前一天剛下過一場雨，空氣顯得特別清爽。就在幾天前，他剛看完描述法國革命的內容，殘暴血腥的場面讓他對這場革命的主角充滿了厭惡之情，直到現在也沒有從憤怒的心情中恢復過來。此時，華格納走到桌旁坐下，又開始了一天的工作。

「號外！號外！快看今天的號外，有重大事件發生，法國開始革命了！號外！號外！」報童的叫賣聲打破了清晨的安寧，顯得特別清脆嘹亮。這喊聲猶如一顆小型炸彈，不久就在街上炸開了。臨街住戶的窗戶被推開，有人從窗戶裡向外張望，也有的從家中走出，從報童手中拿走一份報紙，看上幾眼後便急匆匆地往家走去。不一會兒，平靜的大街上變得騷動起來。買報的人越來越多，報紙很快被搶空。人們紛紛三兩成群地聚集起來，竊竊議論著：「看，在這寫著法國國王被抓起來了！」「是不是路易要掌權了？」

「難說啊，不知道查理國王會不會被砍頭？」街頭巷尾的嘈雜人聲很快淹沒在了更大的聲音洪流中。

不一會兒，只見姐夫手裡拿著報紙進來了，他的神情有些凝重。華格納好奇地拿過報紙看。原來，巴黎爆發了大規模的革命起義，波旁王朝被推翻了，《萊比錫日報》報導了巴黎的這場革命。

由於對市府官員的日趨腐敗、對薩克森天主教王室的無

能早已心懷不滿，萊比錫街頭出現了激情澎湃的學生暴動。
「自由萬歲！民主共和萬歲！」一群大學生在市政廳門前
高呼著口號，警察一字排開站在學生們面前，阻擋著他們前
進。「支持巴黎起義！」學生們面對嚴陣以待的警察，繼續
喊著口號。「同學們，在裡面的老爺們是不會出來的，讓我
們一起衝進去！」在召集者的帶領下，學生們開始往市政廳
裡衝。「快攔住他們，別讓他們進去！」警察一邊喊著，一
邊阻攔著學生往裡頭衝。不出所料，雙方發生了衝突，在這
一過程中，有幾名學生被拘捕了。

　　起義，暴動，國王下臺，勝利者凱旋，民眾歡呼高
歌……這些經常出現在華格納夢幻故事中的場景，如今卻發
生在現實生活裡，令他激動不已。他毅然加入了抗議的學生
隊伍，成為革命的一名堅定擁護者。

　　為表示對當局的不滿，學生們又在市集廣場上集合起隊
伍，準備再一次奮起抗爭，前往監獄要求釋放被拘捕的學
生。就在這時，萊比錫大學的校長來到了現場。他已滿頭白
髮，年事已高的身軀站在年輕熱血的學生人潮中是如此脆
弱，但他平和堅定的神情卻產生了一種不怒自威的力量。

　　「同學們，我很理解你們的心情。」他安撫著群情激奮的
學生們，「你們放心，我已代表學校出面進行了交涉，政府
已經將被拘的學生釋放出來了。大家不要擔心，還是快回去

吧。」聽了這話，同學們十分欣喜，但同時又似乎不敢相信。「校長，你說的是真的嗎？」有學生高聲問道。「是真的，明天他們就去學校了，同學們還是回去吧。」大家這才放下心來。

「我們勝利了！」不知人群中誰喊了一聲，整個人群也隨之歡呼起來。「等等！不遠處的那家妓院是腐敗官員的常去之處，也就是腐敗的象徵！讓我們去把它搗毀掉！」帶頭者一聲令下，學生們又浩浩蕩蕩地奔向了妓院。

在學生運動的引導下，下層民眾也紛紛起來反抗。他們對腐敗的政府積怨已久，這次暴動正好為他們打開了發洩情緒的閘口。然而，當他們的行動造成了市政財產的損失時，恰恰是之前行為最激烈的學生們保持了理智，在當局的召集下武裝起來保衛富有企業家的資產，使他們免受暴民的侵擾，儼然化身為萊比錫的守護神。這其中被保護的就有華格納的姐夫一家。

騷亂的景象和民眾的抗爭不斷刺激著華格納的神經，讓他無比亢奮。他與大多數在那些日子裡追求進步的年輕德國人一起，成了波蘭獨立運動者們的熱心朋友。直至六年後，他還在一首〈波蘭序曲〉裡表達了對波蘭人民反抗沙皇統治鬥爭的同情，另一首〈統治不列顛〉的序曲也是獻給英國資產階級的。

　　1837 年，英國作家布爾維‧李頓（Bulwet Litton）寫了一部風靡一時的歷史小說《黎恩濟》。華格納被書中的反貴族主題及背叛與暴亂的場面深深吸引並產生共鳴。他決定以此為題材，寫一部「歷史歌劇」。只是沒想到創作這部歌劇竟用了他整整 5 年的時間。

　　《黎恩濟》講述了一個發生在 14 世紀中葉的故事：羅馬貴族飛揚跋扈，無視法律，恣意妄為；以教皇的公證人黎恩濟為首的平民團結起來，與不顧國家利益的貴族和教士抗爭，最後黎恩濟登上了護民官的位置。可是那幫貴族不甘心失去以前的權力，約定在羅馬慶典時暗殺黎恩濟。

　　阿德里亞諾，一位貴族的兒子，因愛慕黎恩濟的妹妹伊蕾娜，偷偷向黎恩濟通風報信，使黎恩濟逃過一劫。許多貴族被抓了起來，而且被判了死罪。由於阿德里亞諾的求情，黎恩濟釋放了他們。後來那幫貴族違背誓言，向黎恩濟宣戰。黎恩濟帶領武裝起來的市民，徹底剿滅了叛亂者。因為父親也被殺死，阿德里亞諾對黎恩濟懷恨在心。新的德國皇帝選出了新的羅馬皇帝，而黎恩濟對此人選不滿，因此新的羅馬皇帝與羅馬教皇勾結，以剷除黎恩濟。貴族乘機煽風點火，導致羅馬發生新一輪動亂，黎恩濟也被削去了教籍。昔日擁戴黎恩濟的民眾，此刻也背叛了他。到最後失去理智的民眾向身處皇宮的黎恩濟和伊蕾娜投擲石塊和放火，阿德里亞諾本想衝進去救出伊蕾娜，可是皇宮突然倒塌，三人被活埋死去。

　　早在 1837 年，在華格納最失意的時候，他就已構思出了《黎恩濟》的劇情梗概，並在里加完成了劇本的寫作。

　　他和米娜曾懷揣夢想，準備在巴黎大展拳腳，而現實卻給了他們當頭一棒。《黎恩濟》的最後三幕是在他生計最艱辛的時候完成的。為了節省開支，夫婦倆只能擠在一間只有十幾平方公尺的小房間裡，這個房間兼有臥室、餐廳、工作室的功能。兩步就從床邊到了書桌，把椅子轉過來就是餐桌，從椅子上站起來就又走到了床前。屋外刮著刺骨的寒風，屋內冷得像個冰窖，只能依靠一個小小的火爐才不至於手腳僵硬。即使是剛做好的飯菜，吃到嘴裡時已變冷變硬，這使華格納留下了胃痛的毛病。每四天才能出去散一次步，這種苦行僧的日子他們過了整整一個冬天。

　　二十多年後，每當談及這段痛苦的日子，他都忍不住熱淚盈眶。他感激米娜在他最貧賤的時候，能勇敢而冷靜地守護他。為了能讓《黎恩濟》上演，他費盡心思，最後在梅耶貝爾的幫助下，才被德勒斯登劇院接受並於 1842 年上演。

　　《黎恩濟》的演出可謂盛況空前：從晚上 6 點直到午夜，一連六個小時，觀眾你擁我簇，鼓掌聲、喝采聲在劇院不斷地響起。每演完一幕，華格納都被邀請到舞臺接受觀眾雷鳴般的掌聲。那悠揚的小號長音，莊嚴洪亮的曲調，進行曲般的戰鬥主題，英雄落難朱庇特神殿的大火，銅管樂表現的格

鬥、遊行列隊場面，舞臺上表現出的陰謀、誓言、祈神、詛咒的劇情……這些強烈的舞臺效果刺激著觀眾的感官，羅馬人的生活、服飾、武器、鎧甲等等一切都使觀眾彷彿置身於 14 世紀。從頑童到貴族，從士兵到市民，古羅馬那行將衰落的帝國背影深深地刺激著觀眾的神經。演出雖然結束了，可是演員、樂手和觀眾卻遲遲不願離去，他們還沉浸在這盛大的場面中。

演出獲得了巨大成功，但華格納卻已不再喜歡這部歌劇了。他受不了這樣冗長的演出時間，第二天一早就跑到劇院將總譜進行了刪減，可當他下午去看刪減後的排練時，抄譜的人向他道歉說：「對不起，華格納先生，演員們都不贊成刪減。尤其是主演男高音蒂夏切克，他說：『我不願意刪減，這音樂太神聖了。』」

另外，為了迎合觀眾的口味，華格納在劇中設計了太多的花樣：對歷史事實的演繹、你死我活的對抗、澎湃洶湧的激情、宏大壯觀的場面、強大的演員陣容、扣人心弦的演奏效果。在音樂上可以感覺到奧柏的《波爾蒂契的啞女》、羅西尼的《威廉‧退爾》、梅耶貝爾的《惡魔羅勃》、《法國清教徒》，以及阿列維的《猶太女》的痕跡。華格納在內心問自己：「這部令人眼花撩亂的作品，到底還是我想要的那種寄望很多的理想之作嗎？」

　　雖然華格納一直以那些充滿他腦袋和內心的偉大思想在真誠地愛著黎恩濟這個人物，但他最終還是告別了歷史劇的寫作。他的理由是：「歷史劇缺乏音樂本質，如果說它能表現人類純粹的偉大感情，那也是在一個極其特殊的範圍內展現這種感情的發展。」

海上傳奇《漂泊的荷蘭人》

　　《漂泊的荷蘭人》（德語：*Der Fliegende Holländer*；英語：*The Flying Dutchman*）講述了一個關於荷蘭船長的魔幻故事。這位荷蘭船長發誓要冒著颶風的危險繞過好望角，即使在海上航行到世界末日也在所不惜。地獄中的魔鬼被他的誓言激怒，便詛咒他終身在海上漂泊，但仍給他一個得救的機會：每 7 年可以上岸一次，若能得到一位女子忠貞的愛，便能解除魔咒，獲得自由。挪威船長達蘭德的女兒森塔與荷蘭船長一見如故，雙方定下婚約。一直愛慕著森塔的年輕人艾瑞克來找她表白，希望她離開荷蘭船長，森塔拒絕了艾瑞克的請求。不過兩人會面的場景被荷蘭船長看在眼裡，誤以為森塔背叛了拯救他的誓言，傷心地起航離去。森塔為了證明自己的忠貞和愛意，便攀上岸邊一塊高聳的礁岩，縱身跳入海中，和荷蘭船長的幽靈船一同沉沒大海。這時天上射出一道耀眼的曙光，兩人相擁升天而去。

　　這個故事來源於「鬼船」的傳說，這個失傳已久的故事在海涅的小說《赫倫·馮·施那貝勒夫斯基的回憶》中被記載下來。華格納還在里加的時候就曾讀到過，這個荷蘭船長的故事深深印刻在他的腦海裡。

　　歌劇《漂泊的荷蘭人》的創作靈感來自華格納之前的一次不尋常的海上經歷。1839 年，為了躲避債務，他與妻子米娜一起乘坐一艘小型商船逃往巴黎，在海上他們遭遇了一場罕見的暴風雨。天空中烏雲蔽日、電閃雷鳴，海面上暴風疾雨、波浪滔天，小船在大海中無助地隨風飄蕩，一會兒被拋向浪尖，一會兒又被摔到谷底，只能屈服於大海這個「怪物」的隨意擺布。船長毫不掩飾自己的不安，在他多年的航海經歷中，還從未見過這麼猛烈的暴風雨。

　　「快，你在幹什麼呢？還不快抓緊繩索，你想在這餵魚嗎？」船長對一個水手高聲喊著。

　　「我抓緊了，可是浪太大了，快來人幫幫我！」那名水手一邊忙著拉繩子一邊喊。

　　「怎麼會有這麼大的暴風雨？『荷蘭人』會不會來？」那名水手說。

　　米娜早被眼前的情景嚇壞了，多日的暈船已讓她無力站起，此刻，她緊緊地抱著華格納，用哀求的語氣對他說：「請用繩子把我和你綁在一起吧，我寧願閃電把我們劈死，也不願活著被沉到大海裡。」

　　華格納此時也感到大難臨頭，他在船上聽水手講過有關
《漂泊的荷蘭人》的故事，現在聽水手提起荷蘭人，他的腦
海中立刻浮現出了荷蘭人的形象。突然在他眼前出現了一艘
有著血紅色大帆、漆黑色船桅的大船，一個身穿黑衣、面帶
憂愁的男子站在船頭，從船上隱約傳來鬼魅的歌聲，隨後就
消失在黑夜裡。他相信自己是見到「荷蘭人」了。

　　躲過了驚濤駭浪，小船終於駛進一片平靜的水域，華格
納看見了他平生所見的最最奇妙、最最震撼的景色：船隻彷
彿進入了一條狹長的縫隙，嶙峋突兀的怪石從海面崛起，高
聳入雲，好似一片遮天蔽日的石林。他們被包圍在內，如同
行駛在高牆圍成的迷宮之中，兩岸石叢似乎能夠隨著一葉孤
舟的前行而開合自如。行船中船工唱著傳統民間音樂歌聲嘹
亮，在兩岸岩壁上撞擊出巨大的回聲，這天樂一般的節奏彷
彿同時唱響了自然的鬼斧神工和人類的光輝主宰。

　這段畫面總是縈繞在華格納的腦海裡揮之不去，到巴黎
後，他經歷了忍飢挨餓的貧寒生活，嘗盡了人間冷暖。

　如果說荷蘭人的形象只是在他的腦海中留下了印象的
話，那麼近 3 年的巴黎生活足以讓他感受到與荷蘭人相似的
痛苦。華格納在心中暗暗下定決心，一定要記錄下這段抹不
去的記憶。

　1840 年，華格納把寫好的草稿交給梅耶貝爾，以求引起
巴黎歌劇院經理皮雷的注意，皮雷也確實對這個故事很感興

趣。於是，華格納帶著事先編好的三首曲子來到皮雷的辦公室。皮雷漫不經心地看了一眼曲子說：「你知道我對你寫的故事很感興趣，但是我們也有自己的簽約作曲家。」

他輕描淡寫地說：「你想要為自己寫的作品譜曲，至少要等上 7 年才能拿到委託金。」聽到這裡，華格納終於明白了，皮雷是不想讓他譜曲。「不如這樣，」皮雷頓了頓，繼續說道：「你把草稿賣給我，我出 500 法郎買它，你看看可以嗎？」

華格納心裡一涼：「它就像我的孩子一樣，我從沒想過要把它賣給誰，難道它就值 500 法郎？」但是再倔強的性情在窘迫的生活面前也不得不讓步，華格納只得低頭，接受了皮雷的提議。

經別人譜曲的歌劇《幽靈船》於 1842 年 8 月上演，演出了十次便被人們永久地遺忘了。

這個結果讓華格納萬分傷心，自己的心血怎麼能容許被人如此糟蹋呢？他用賣劇本賺來的 500 法郎買了一架鋼琴，決心拋開一切傳統的羈絆，寫一部真正屬於德國的音樂劇。華格納率先譜寫了〈水手之歌〉，讓那縈繞耳畔的傳統民間音樂有了歸宿，接著創作了森塔的民謠和織女的合唱。

從此之後，他便一發不可收拾，四個月之內，完成了所有的總譜寫作。

1841 年，華格納將總譜呈送給當時的柏林宮廷歌劇院總監雷登伯爵。之前，他曾把劇中的詩句和故事前段的草稿，

分別寄給萊比錫和慕尼黑歌劇院的經理，但都被他們拒絕，前者認為故事太沉鬱，後者則認為它不適合德國人的胃口。

1843 年 1 月 2 日這部劇終於在德勒斯登歌劇院舉行了首演。演出取得了成功，但相比《黎恩濟》則遜色不少，因為觀眾想看到的是一部足以和被神化了的《黎恩濟》相媲美的新歌劇。

這是華格納按自己的意願，在自己開闢的藝術創作道路上樹立的第一座里程碑。《漂泊的荷蘭人》已經朝音樂劇的領域跨出了一大步，這是他脫離單純的劇本作者身分，展開詩人生涯的轉折點。

愛的救贖《唐懷瑟》

《唐懷瑟》（*Tannhäuser*）有著與《漂泊的荷蘭人》相同的創作過程。1842 年，華格納與妻子米娜離開了春光明媚的巴黎，經過長途跋涉，終於重新踏上了德國的土地。當他第一眼看見萊茵河時，華格納說：「我的雙眼溢滿淚水，當時我就發誓，雖然我只是個潦倒的藝術家，但我一定要將我的一生都奉獻給祖國。」

德國的冬天分外寒冷，華格納走下驛車，迎面吹來的寒風砭人肌骨，他裹緊身上的大衣，仍然凍得瑟瑟發抖。

　　他們在邊界小鎮住了下來。在接下來的旅途中，風雪天始終伴隨著他們。在從法蘭克福去往萊比錫的路上，他們遇到了前去參加博覽會的人潮。馬路上熙熙攘攘、擁擠不堪，雖然行程變慢了一些，但這也排遣了他們在旅途中的寂寞。

　　當他們途經瓦爾特堡時，太陽出來了，這是此次旅途中唯一的一次晴天。在明媚陽光的照射下，瓦爾特堡向他們展示著迷人的景色，遠處山頭上的傳奇城堡更是美輪美奐，相傳那裡是 13 世紀吟遊詩人舉行歌詠比賽的地方，也是騎士詠唱不朽愛情詩篇的地方。日耳曼古老的傳說故事浮現在他的眼前。在它旁邊較遠處座落著一道山脊，華格納把它命名為「霍爾澤山」，沿著山谷向裡走的時候，《唐懷瑟》第三幕的場景已栩栩如生地出現在他腦海裡。

　　對於這段經歷，華格納說：「我剛剛跨越神話般的德國萊茵河，而現在又親眼看到了這座具有歷史意義和神話意義的瓦爾特堡，在我看來，這裡有一種預言性的內在連繫。」

　　正是有這樣的一個預感，我們今天才看到了由唐懷瑟的故事與「瓦爾特堡歌手大賽」的傳說融合在一起的歌劇《唐懷瑟和瓦爾特堡歌手大賽》，即《唐懷瑟》。

> 　　《唐懷瑟》表現的是感官之愛與純潔之愛之間的衝突，全劇貫穿著「救贖」的內涵。相傳住在維納斯堡中的是愛神維納斯，她貪圖淫慾和享樂，最大的樂趣就是用自

己的美貌引誘瓦爾特堡的騎士做她的俘虜。吟遊騎士唐懷瑟受她的引誘在維納斯堡住了一年，不過很快他就開始厭倦這樣的生活，不顧維納斯的百般挽留，毅然決然返回人間。這時瓦爾特堡正舉辦歌唱大賽，勝者可娶領主姪女伊麗莎白為妻。在好友沃爾夫拉姆的邀請下，唐懷瑟欣然前往，和久別的伊麗莎白相見，兩人互致愛意。在比賽中，唐懷瑟情急之下唱出維納斯之歌，暴露出他不堪的過去，引起一片譁然。淑女們紛紛離去，騎士們拔劍相向，是伊麗莎白挺身而出，使唐懷瑟逃過一劫。領主將唐懷瑟驅逐出境，但建議他前往羅馬，祈求教皇的赦免。純潔的伊麗莎白每天都在虔誠的祈禱中等待唐懷瑟的歸來。唐懷瑟向教皇乞求贖罪遭到拒絕，教皇說只有他手中的權杖發芽之時，才是唐懷瑟的赦免之日。唐懷瑟只有重回維納斯堡，在他正無力抵抗維納斯的誘惑時，騎士沃爾夫拉姆喊出了純潔的伊麗莎白的名字，維納斯的誘惑失敗了，純潔之愛戰勝了感官之愛。可是伊麗莎白在長期等待沒有結果之後，已香消玉殞。悲痛的唐懷瑟撲向她的屍體，亦心碎而死。有一群朝聖者歸來了，他們帶回了權杖發芽的消息，唐懷瑟獲得了赦免，它是以伊麗莎白的犧牲換來的。

華格納把自己的親身經歷和心路歷程融入了這部劇中，強調了主角唐懷瑟的所謂德意志特質，即對感官快樂的崇敬，在感官之愛與精神及宗教意義上的愛發生衝突時，解決的辦法只有毀滅。

　　少年時代的華格納曾瘋狂地迷戀霍夫曼的小說，在他的作品中有一部著名的短篇小說《謝拉皮翁兄弟》（*Serapion Brothers*），從那裡華格納知道了「瓦爾特堡歌手大賽」的傳說。但這個故事並未提到唐懷瑟和維納斯堡。主角也只是奧夫特丁根。其實，早在 19 世紀的上半葉，唐懷瑟的故事就已家喻戶曉，人們可以從德國詩人阿爾尼姆（Ludwig Achim von Arnim）和布倫塔諾（Clemens Brentano）的《少年魔法號角》（*Des Knaben Wunderhorn*）、格林兄弟的《德國傳說》（*Deutsche Sagen*），以及路德維希・貝希施坦的《圖林根公國神話寶庫》裡記錄的關於維納斯山神話的一個舊版本中了解到唐懷瑟的故事。

　　華格納對唐懷瑟的了解來自海涅。1836 年，海涅創作了詩歌〈唐懷瑟傳說〉，並將其放在一篇名為「論自然」的文章結尾，於 1837 年發表在《沙龍》第三卷上。海涅筆下的唐懷瑟獲得的結局是：

> 人稱維納斯為魔鬼
>
> 她在一切魔鬼中最為兇殘；
>
> 我永遠無法拯救你
>
> 擺脫她那美麗的魔掌
>
> 你現在必須用你的靈魂
>
> 償付肉體的快樂
>
> 你被拋棄，你受詛咒

去蒙受永遠的地獄之苦

這裡的唐懷瑟最後只能又回到維納斯山。

而在中世紀詩歌《唐懷瑟之歌》中，唐懷瑟在去羅馬朝聖之時曾當著教皇的面稱讚維納斯的美貌。教皇對此並未發怒，而是十分惋惜地宣布：「猶如我手中的權杖生不出綠葉，你得不到上帝的慈悲！」在這個故事的結尾，儘管教皇的權杖生出了綠葉，但是唐懷瑟最終還是選擇回到了維納斯山。

不同的結局引起了華格納的興趣。為了探尋究竟，在巴黎生活期間華格納一頭紮進中世紀德國詩歌的研究裡，創作出了我們今天看到的《唐懷瑟》。

1844 年，華格納完成了《唐懷瑟》總譜的創作，但在劇本完成之前，他就已譜寫了幾首曲子：「這將是一部傑作，如果不能在有生之年完成它，就一定要把最精彩的地方留下。」其中最有名的就是〈牧童之歌〉，這首帶有民歌成分的無伴奏樂曲是華格納一次徒步之旅的產物。

那是一個春末夏初的季節，華格納為他的劇本《唐懷瑟》的寫作外出尋找靈感。他在波西米亞山區的一家富有浪漫情調的小旅館裡住了下來，並且每天都要去登這裡最高的山峰，那種夢幻般的感覺讓他感到特別刺激。一次登山途中，在一個峽谷的轉角處，華格納聽到了一首節奏歡快的舞曲。這讓他感到非常驚訝，不禁奇怪：「在這種地方，怎麼會有

這麼動聽的音樂？」他抬頭望去，原來是站在高處的一個牧人，一邊放牧一邊吟唱著悠揚的歌聲。這奇妙的旋律讓華格納覺得自己彷彿正身處在一群朝聖者的合唱隊伍中，他們正穿過峽谷從牧人的身邊走過。正是牧人的歌聲，打斷了由遠及近又由近及遠的朝聖者的歌聲。這一音樂和場景被華格納所吸納，出現在了《唐懷瑟》第一幕第三場中。

　　1845 年 10 月 19 日，華格納親自指揮《唐懷瑟》在德勒斯登進行了首演。演出並不太受歡迎，他自己也很不滿意，因此進行了反覆多次的修改。在流亡海外的歲月裡，身為德國的通緝犯，華格納只好又去了巴黎，因為那畢竟還是當時歐洲的「音樂之都」。之前的巴黎之行讓他認識了一些有影響力的朋友，在他們的協助下，法國國王於 1860 年 3 月中旬下令在國家大劇院上演《唐懷瑟》，並指示可以不惜一切花費以實現音樂與藝術的完美結合。能夠與高水準的交響樂團和最好的合唱團教練、舞臺經理、舞蹈家、布景畫家、化妝師、設計師合作，簡直是華格納夢寐以求的事。如今，這個夢想成為現實，他決心利用這次難得的機會將《唐懷瑟》修改到最為理想的狀態。經過多年的磨難，如今的華格納無論在心智上還是在思想上，較 15 年之前都有了巨大變化，他有了豐富的閱歷和足夠多的技巧來重新處理「唐懷瑟」這個人物形象靈魂中感官與精神的矛盾。在髒亂狹小的公寓裡，他

對歌手進行了單獨的訓練；為了迎合那些王公貴族們，他還在第一幕維納斯城堡那場中加進了芭蕾舞演出。

但國家大劇院的條款規定，外國作曲家的歌劇必須用法文演出，同時，作曲家不論是否為法國人，一律不得指揮自己的作品。經過了 164 場的排練，《唐懷瑟》終於於 1861 年 3 月 13 日在法國國家大劇院隆重上演，法國國王與王后觀看了演出。然而，這場本應擁有圓滿結局的盛事卻在 3 月 18 日的第二次演出上鬧出了法國歌劇史上的一大醜聞。華格納的反對派 —— 法國的新聞界和騎士俱樂部的貴族會員們決心在演出現場作亂，他們經過事前的預謀，為破壞《唐懷瑟》演出做好了準備。

演出那天，劇院成了喧鬧的海洋。騎士俱樂部的會員們在他們的白羊皮手套裡，暗藏了特別破壞演出的音笛。

暗號一響，他們立刻把音笛放在嘴邊吹起來，臺下的噪音超過了臺上演出的聲音。華格納的支持者與反對者就此展開了較量：只要觀眾一喝采，破壞者們就吹響音笛。臺上演員怕觀眾聽不見，就扯開嗓子拚命地唱。雙方彼此的聲音一浪高過一浪，即使是坐在臺下的國王對他們也無可奈何。最終，法國新聞界和騎士俱樂部的貴族會員們占據了優勢，那一天，他們的小音笛的實力得到了淋漓盡致的發揮。

　　華格納沒有出席《唐懷瑟》的第三場演出，直到凌晨兩點，他都與米娜待在一起。他安靜地抽著煙斗，喝著茶，試圖讓自己的心緒平靜下來，然而端茶的手卻在隱隱顫抖。

　　第二天，華格納收回了劇本，終止了演出。因《唐懷瑟》慘敗而受到冷嘲熱諷的梅特涅公主氣憤地說：「20 年後的巴黎一定會欣賞《唐懷瑟》。」果然，1880 年，巴黎完全成了華格納的天下，人們稱他是「神」。

　　在現存的四個「主要版本」中，以巴黎演出的《唐懷瑟》版本修改幅度最大，也是最為人所知、演出次數較多、被公認具有較高音樂性的一版。略帶遺憾的是，《唐懷瑟》從誕生之日起，直到華格納去世前三個星期仍處在修改中。華格納曾在臨終時對妻子說：「我還欠這個世界一部完整的《唐懷瑟》。」

宮廷樂長

　　在德意志聯邦，能夠成為王家樂隊的樂隊長是件極其榮耀的事情，也是一個音樂家奮鬥一生都在追求的目標。隨著《黎恩濟》與《漂泊的荷蘭人》在德勒斯登的演出獲得成功，華格納得到了國王的青睞。1843 年 2 月 2 日，對華格納來說是值得慶賀的一天。在這一日，他走進了德勒斯登宮廷劇院總監呂蒂紹男爵的辦公室。

「華格納先生，您能來真是太好了！」呂蒂紹男爵邊說邊走上前去，熱情地迎接華格納：「您的歌劇《黎恩濟》和《漂泊的荷蘭人》演得真是太好了，連國王陛下都很喜歡。

這兩部歌劇能在我們劇院演出，真是我們劇院的榮幸。今天我是要告訴您一個好消息的，」男爵話音一頓，轉向劇院的祕書溫克勒說，「溫克勒先生，這個好消息還是由你來說更合適。」

溫克勒走上前來微微一笑，對華格納說：「祝賀您華格納先生，國王陛下已任命您為王家樂隊的樂隊長。下面，請容許我把國王陛下的任命向您宣讀一下。」溫克勒說完，取出隨身攜帶的文件，向華格納宣讀了國王的公告。「而且，您將終生享有 1,500 塔勒的年薪。」溫克勒補充道。

此時，面對突如其來的喜訊，華格納的心情是十分複雜的。他知道，如果站到這個位置上，他將要面對的是傳統的管理體制和諸多的事務，這與他的音樂創作和想要進行的體制改革會產生很大的衝突。但是，成為王家樂隊的樂隊長，是他兒時的夢想。站在韋伯曾經站過的地方，指揮韋伯曾指揮過的樂隊，這是他做夢都想做的事情。況且 1,500 塔勒的年薪，對於生活狀況窘迫的華格納來說也是難以抗拒的誘惑。經過一番激烈的天人交戰，華格納最終還是決定接受任命。

回到家，華格納把這一消息告訴妻子米娜，米娜高興得

喜極而泣。這意味著從今以後，他們再也不用為生計發愁，可以過上安穩、舒適並受人尊敬的中產階級生活了。

那一夜，夫妻倆輾轉難眠。

很快，華格納就走馬上任了，他要承擔起身為宮廷樂長所肩負的責任，負責宮廷所有的音樂活動。這不僅包括指揮與籌備演奏會，還包括為各種場合的宮廷活動編制新曲。

為了表達對國王的感激，華格納在歡迎國王回國的儀式上，帶領由 120 名音樂家和 300 名歌唱家組成的龐大的演出隊伍，在一個陽光明媚的夏日清晨，為國王及王后獻上了一首由他精心編排的歡迎歌曲。盛大隆重的場面和精彩的演出讓王后十分感動，她為此還親自為演職人員在王宮後院準備了一頓豐盛的早餐。國王喜歡的歌劇《伊菲革涅亞在奧利斯》（ _Iphigenia in Aulis_ ），華格納也很快將它成功改編並予以上演。

隨後，由他指揮演出的格魯克（Christoph Willibald Ritter von Gluck）的作品《阿爾米德》（ _Armide_ ），穩固了他大師的聲譽。特別讓他高興的是，他在為國王的紀念碑舉行的揭幕儀式上寫的一首男聲歌曲，獲得了節慶委員會發的金煙盒，那上面鑲刻著一幅他喜歡的狩獵圖。

華格納在上任伊始取得了很好的成績，所有人都對他充滿了期待。接下來，他要為歌曲俱樂部理事會舉辦的一場盛

大的節日慶演譜寫一首男聲合唱，這次活動是在他親自指揮下進行的。演出那天，來自全薩克森的 1,200 名勇武有力的聖徒和使徒組成的唱詩班，在由 100 人組成的管絃樂隊的伴奏下，演唱了他寫的〈使徒的愛的聖餐〉，場面極為壯觀。但一個又一個這樣的活動讓華格納覺得嘈雜不堪、難以忍受 —— 他開始失去耐心了。

在擔任宮廷樂長期間，有兩件事是華格納最為自豪的：一是在棕櫚星期天音樂會上，由他指揮演奏的貝多芬《第九交響曲》獲得巨大成功，而這首曲子之前在德勒斯登並不被觀眾所熟悉，音樂家臘依辛格曾指揮演奏過這首曲子，結果卻徹底失敗。開始，樂隊主管們擔心在音樂會上演奏這首曲子會給樂隊的收入帶來損失。華格納力排眾議，他首先在節目單上寫了一個介紹作品的導讀來引導觀眾，然後在《德勒斯登報》上發表了一些淺顯簡明、熱情洋溢的短文以激發觀眾對這首樂曲的興趣。在演奏方面，為了讓樂隊能強有力地演繹這部作品，他在樂隊的聲部中都做了標誌。為保證現場能有一個好的音響效果，華格納用一種全新的體系來安排樂隊。整個樂隊集中在一起被放在中心，外圍是位於高處的合唱隊，這對合唱隊的聲音表現極為有利。演出超出所有人的預期，並給樂隊帶來很好的收益，貝多芬的這首《第九交響曲》之後被多次重演。

　　第二件事就是他成功遷回了韋伯的遺骸。韋伯自去世後，他的遺骸一直存放在倫敦保羅斯教堂裡一個偏僻的地方，多年無人照料。華格納一直擔心如果這樣下去，韋伯的遺骸恐怕過不了多久就會再也找不到了。幾年前，華格納為運送韋伯的遺骸專門成立了一個委員會，但在執行過程中卻遇到了很大的阻力。首先是來自王室的反對，國王從宗教方面考慮，反對有意打擾一個死者安靜的行為。其次是缺少搬運和購買墓地的資金。然而，華格納克服了重重困難，不僅取得了王室的同意，還透過一些劇團的義演和銀行家的捐助籌措到了足夠的資金。韋伯的遺骸終於在他的兩個兒子的護衛下，乘船沿易北河直抵德勒斯登。當晚，明亮的火把將黑夜照耀如白晝，隆重的護靈儀式就此展開。在寬闊的大街上，護靈隊伍在華格納創作的哀樂聲中緩緩走向弗里德里希斯塔特天主教公墓的一處停屍間，韋伯夫人在棺柩上放上了一個小花圈，一切顯得那樣安詳、寧靜。下葬儀式於次日舉行。

　　1844 年 12 月 15 日，在德勒斯登的天主教堂墓地內，一群身穿黑色禮服的人靜靜地站在一處墓地旁，老天似乎也為韋伯的歸來高興，天空下起了細雨。絲絲細雨不停地飄灑到人們的臉上、身上。墓地上空響起了唱詩班孩子們的歌聲，這是華格納專門為葬禮寫的一首無伴奏歌曲，以表達對這位逝者的懷念。這一天，離開故土 18 年的韋伯終於落葉歸根

了。韋伯的靈柩下葬了，華格納的眼前又浮現出當年那個從他面前一瘸一拐地走過的和藹的長者，這個全身心熱愛著音樂的前輩，如今終於可以毫無牽掛地靜靜地躺在這裡，看著他奉獻過自己生命最後十年的小城了，一行熱淚流過華格納的面頰。「世界上從來還沒有誕生過像您這樣有十足德國味的音樂家。」這是華格納在悼詞中對韋伯的評價。

華格納以無比的熱情從事著他的音樂活動，他要按照自己的理解忠實地、儘量完美地演繹大師的作品。但是劇院有其固有的運作方式，存在著很多遺留下來的問題，想要協調整個樂隊進行一致的演繹也絕非易事。因此，華格納與劇院和樂隊成員發生了多次矛盾。

一次，華格納要指揮演出貝多芬《第九交響曲》，卻發現樂隊被安排在錯誤的位置，簡直無法理解。

「為什麼樂隊要圍著歌手，合唱隊排成細長的半圓形隊形？」華格納問臘依辛格，「請你給我一個合理的解釋。」

「這是已故的樂長莫爾拉齊定下來的。」

「那位已故的樂長對自己不懂的東西做如此安排，難道就沒有人提出來嗎？」華格納有些惱怒，卻被告知那位樂長生前極受宮廷和經理的偏愛，就連韋伯都拿他沒有辦法。

要改正這種沿襲下來的錯誤將會遇到很大困難，華格納只能採取迂迴的解決方法。

　　另一件事是在劇院裡的一位大提琴手去世後，需要另行選人補上他的位置。究竟是該論資排輩，還是根據個人能力挑選最為適宜的人選？華格納認為要以維護劇院的利益為前提做出選擇，而樂隊成員卻認為他們的利益受到了威脅，於是群起反對。

　　在樂隊排練、曲目編排和指揮安排方面，華格納也想進行改革。但是他的行為必然激起保守勢力的強烈反對，似乎使自己陷入了重重困境。面對這一切，華格納究竟該何去何從？

革命與逃亡

　　1848 年新年伊始，歐洲瀰漫在一種不祥的氣氛裡，先是由西西里島上的居民走上街頭反對斐迪南二世的統治開始，引發了一連串的歐洲革命。2 月，法國巴黎民眾湧上街頭，迫使路易・菲利普退位，德意志的革命火苗隨即被點燃，維也納、柏林相繼出現暴亂。但德意志地區的革命運動還主要以國家統一和擺脫奧地利控制為目的。此時的華格納正埋頭創作他的歌劇《羅恩格林》（ *Lohengrin* ），對發生在身邊的事充耳不聞。4 月底，《羅恩格林》的作曲工作全部結束，這時的華格納開始關注身邊的政治了。

　　對巴黎革命和柏林的暴亂，華格納曾在報紙上發表過評論，他還寫了一首言辭激烈的詩來鼓勵維也納的動亂。

OKOK

古老的抗爭就是對東方進軍

今天它又來臨

人民手中的寶劍不會鏽跡斑斑

渴望為自由而戰

面對這場革命，華格納除了渴望德國統一和新的立憲外，還想借助它們來實現自己對劇院的改革計畫。

早在 1847 年年初，華格納就曾對劇院方面的改革提出過建議，但未被接納。1848 年 5 月華格納又滿懷信心地寫了一份四十多頁的《薩克森公國民族劇院方案》交給內政部，再次就劇院改革提出了合理性建議。然而，他得到的答覆是：即將上演的《羅恩格林》被毫無理由地取消了，雖然它的道具布景都早已開始定做。華格納的心情壞到了極點，他說：「我放棄了想透過《羅恩格林》的一次美好演出而與劇院和解的最後希望。」終於，他對劇院徹底絕望了。

失望之餘的華格納對身邊的政治產生了越來越濃厚的興趣。很快，他就在一個革命朋友的介紹下加入了一個名叫「祖國聯合會」的組織。在一次露天集會上，華格納代替不擅演講的呂克爾，面對 3,000 人慷慨激昂地發表了一篇題為〈共和主義者應如何對待君主制〉的演講。

「要求國王成為第一個，也是最徹底的共和主義者。有誰比國王更有資格當一個貨真價實的、最忠實的共和主義者呢？共和的意思就是人民的事業，有誰能比國王更能以全部

的力量投身於人民的事業呢？只要他意識到了自己的神聖使命，有什麼能使他貶低自己，只為民眾中的一小部分人服務呢？」在華格納的幻想中，理想的政治制度就是建立一個君主制的共和國。然而，這次演講給他帶來的後果是，他正在排練、次日就要上演的《黎恩濟》的演出被取消了。

投身政治活動期間，華格納結識了一位重要人物──巴枯寧（Mikhail Aleksandrovich Bakunin）。這個出身於俄羅斯貴族家庭的華格納的同齡人，拋下財產、貴族稱號和軍官委任狀，獻身於風起雲湧的革命活動。

在呂克爾家，華格納對眼前這位一臉大鬍子、三十多歲的有為青年的印象是「他身上的一切都是宏偉的，有著一種用樸質的清新顯現出的衝擊力量」。雖然華格納與巴枯寧的政治觀點南轅北轍，但他仍是巴枯寧主義的忠實聽眾。

受巴枯寧的影響，1849 年華格納參加了德勒斯登「五月暴動」的街壘戰。5 月 3 日這天，德勒斯登的民眾在街上疊起了路障，薩克森士兵開始舉槍射擊。華格納冒著生命危險，趁停火的間隙把他印刷的小宣傳冊子發給軍隊士兵。

5 月 5 日，普魯士軍隊與反抗組織正式開戰。當天，華格納冒著槍林彈雨在十字教堂的塔樓上待了一夜，為的是觀察普魯士軍隊的動向。戰鬥持續了三天，到 5 月 9 日，反抗組織已潰不成軍，華格納隨巴枯寧等人一起前往肯尼茲。在途中，華格納與其他人走散，這讓他逃過了被逮捕的厄運。

原來，走散後，華格納獨自到了那個小鎮，並在一家旅館住下。而巴枯寧等人卻被肯尼茲當局囚禁。

躲過一劫的華格納知道自己已經不能留在德國了。果然，德勒斯登對華格納發出了通緝令：「王家樂隊指揮理察‧華格納，因積極參與本地發生的叛亂活動須接受審查，但目前尚未捕獲。故提醒各警察局注意此人，一經發現便依法拘捕並迅速將消息通知我們。」

現在，華格納只有趕緊想辦法逃離德國。在李斯特（Liszt Ferencz）的幫助下，華格納來到耶拿，魏德曼教授建議他透過巴伐利亞前往瑞士，由那兒去巴黎。像十年前一樣，華格納又開始了他那驚險的逃亡之旅。因為沒有護照，魏德曼教授把他自己那本由圖林根簽發但已過期的護照給了華格納。帶著這本護照，華格納在巴伐利亞邊界過了忐忑不安的一夜。因為擔心巴伐利亞警察問及護照的問題，華格納用一晚上的時間來練習魏德曼教授那一口獨特的方言。終於登上了汽船，華格納懷著興奮的心情，踏上了瑞士的土地。在朋友們的幫助下，華格納得到了一張瑞士官方發給他的護照，護照上寫著：

　　華格納，萊比錫人，作曲家，36歲，5呎5吋半高（1.63公尺），棕髮、棕眉、藍眼，鼻、嘴中等大小，圓顎。

在給妻子米娜的信中，華格納說：「我安然無恙了！願上帝保佑妳！我很為妳擔心，我此刻鼓起了生活下去的巨大勇氣。好好活著，親愛的，最好的妻子！」

巴枯寧和呂克爾被捕後被判處死刑，後減為終身監禁。革命無聲地結束了，華格納沒有危險了。

第4章　華格納生命中的那些人

偉大的友誼

與李斯特的相識，還要追溯到華格納在巴黎的時候。

那時華格納正過著貧困交加的生活，靠著為出版商編曲的低微收入養家餬口。

冬日的一天，朋友勞伯來到華格納的家，對他說：「你知道嗎？李斯特要來巴黎了。」

「李斯特來巴黎？」華格納問，「他又是來開音樂會的？」

「當然，」勞伯說，「不過你不用擔心。在德國時，我曾向李斯特提起過你，借這次機會，讓他幫你向那些大人物們引見一下，這個忙他會幫的。」

李斯特，這個只比華格納大 3 歲的匈牙利人，當時在音樂方面的聲譽已達到高峰。他憑藉英俊的相貌、優雅的舉止、高貴的教養和在鋼琴上的非凡造詣，成為法國上流社會的座上賓。華格納認為李斯特是個大度有修養的人，一定會幫他度過難關，因此心中無比期待這次的見面。果不其然，幾天之後，李斯特來到了巴黎。

接到李斯特到來的消息，華格納決定儘早登門拜訪。

一天上午，他簡單地整理了一下，便早早來到李斯特下榻的賓館。通報過自己的姓名後，華格納進入客廳，發現慕名前來拜訪李斯特的人真不少，已經有幾位他不認識的人等

在那兒了。過了一會兒，李斯特穿著便裝走了進來，表情愉
快地走向那幾個人，用法語同他們熱烈地交談，他們談論的
是李斯特最近在匈牙利進行的音樂之旅。李斯特顯得彬彬有
禮，他是那麼友好、健談。然而這些冠冕堂皇的溢美之辭在
華格納聽來，卻覺得乏味、無趣。

送走了那幾個人，李斯特來到華格納身邊，問道：「先
生，我能為你做些什麼？」

看到李斯特客氣的神情，華格納知道他已經忘了勞伯的
介紹，不記得自己了。「我是華格納，見到您非常高興，」

華格納說，「我的朋友勞伯向我提到過您，說您將在巴
黎舉行一場音樂會。」在這樣的情形下，他不便直接提及請
求勞伯曾經言及的幫助，只得先試探著入手。

「哦，是的，」李斯特答道，「您放心，到時候我會為您
準備一張早場演出的入場券。」

原來，李斯特只是將華格納當作了眾多仰慕他的才華、
想要聆聽大師演奏的普通音樂人之一。華格納一心想得到李
斯特幫助的願望徹底落空了。他只能隱藏起自己的失望，說
道：「謝謝！這是我的地址，祝您在巴黎過得愉快！告辭了。」
不久之後，華格納收到了一張李斯特在艾德拉大廳獨奏音樂
會的門票。

　　華格納來到演奏廳，臺上放著一臺羽管鍵琴，臺下坐滿了巴黎上流社會裡有頭有臉的女性們。她們懷著興奮的心情，欣賞著李斯特的演奏，讚嘆著他那高超的技巧。李斯特也陶醉在這奢華的氣氛和女性的仰慕中。華格納聽著李斯特精彩的演奏，內心感到一陣悲涼，舞臺上的李斯特光芒四射，而自己彷彿是行走在黑暗中的迷路人。自此，華格納再沒拜訪過李斯特。

　　對於這次見面，華格納在他的自傳中寫道：「在我們見面的時候，李斯特給我的感覺是，他與我和我自身的情況形成了鮮明的對比。在這個世界上，我一直希望能從自己那狹小的空間走出來，聞名世界，而李斯特很早就開始從事藝術事業了。所以，當我被大眾的無情和缺乏同情擊退時，他卻受到大眾的關愛和傾慕。因此，我以懷疑的態度看待他。我沒有機會向他透露我的身分和作品，因此，他對我的態度是冷淡的，這對一個人來說是正常的，因為每天都有不同的人希望能夠接近他。」

　　回到德勒斯登後，華格納曾向施羅德・德弗林特講起這件事。這位女歌唱家把這件事記在了腦海裡，當作是藝術家之間相互嫉妒的軼事。那時，《黎恩濟》的演出已獲得成功，其熱烈的迴響也引起了音樂界的關注。一次，華格納陪同施羅德・德弗林特去柏林參加一個大型的宮廷音樂會，李斯特應普魯士國王的邀請也出席了這場音樂會。在排練廳旁

的休息室裡，施羅德‧德弗林特興高采烈地對華格納說：「你知道嗎？李斯特一見到我就向我詢問有關《黎恩濟》的情況。」她笑著說，「他還問我寫《黎恩濟》的音樂家是誰，我就告訴他，『就是那個你用傲慢的態度打發走的窮苦音樂家呀！』」施羅德‧德弗林特一邊講著，一邊笑個不停。正在這時，從隔壁房間突然傳來了《唐娜‧安娜》裡復仇詠嘆調中的鋼琴樂聲，打斷了他們的談話。

「是他彈的！」施羅德‧叫起來：「李斯特來了！」果然，話音剛落，李斯特就走了進來，他是來接施羅德‧德弗林特去排練的。

「我來幫你們介紹一下，」施羅德‧德弗林特幸災樂禍地說，「這位就是你想認識的《黎恩濟》的作者華格納先生。」她接著轉向李斯特：「也就是你在巴黎拒絕過的窮音樂家。」

華格納對施羅德‧德弗林特的介紹感到很尷尬，他沒想到施羅德‧德弗林特會曲解了他的意思，連忙向李斯特解釋當年自己去拜訪他的事情。聽完華格納的解釋，李斯特彬彬有禮地向他道歉：「對不起，華格納先生，我確實不記得當年您在巴黎的拜訪了，如果那件事對您造成了傷害，我感到非常抱歉。那麼，我該怎麼做才能彌補我的過錯呢？」華格納被李斯特的坦誠打動，這使他對眼前這位可親可敬的人有了新的認識。兩位偉大音樂家的友誼從此開始了。

　　1849 年，華格納參加了德勒斯登的「五月暴動」，在外旅行的李斯特接到華格納的妻子米娜的一封信，告訴他華格納受到了通緝。出於對華格納安全的擔憂，李斯特回到了威瑪，召集了幾位有經驗的朋友共同商討怎樣能夠使華格納躲避被逮捕的危險。他們商量的結果是，讓華格納盡快離開德國。在威瑪，華格納先住在一位經濟學家的家裡，然後前往耶拿。在李斯特及其朋友的幫助下，華格納最終成功逃離德國。李斯特建議他前往巴黎，認為在那兒華格納能贏得一片天地。

　　華格納一生貧窮，為了生計他常常求助於李斯特，他們之間往來留下的信件也非常多。在這些通信中，我們常常能看到華格納這樣寫道：「親愛的李斯特，最重要的是盡快給我一些錢。我需要木炭，需要大衣……」

　　「我真誠地懇求您，收集盡可能多的錢，送給我妻子，而不是我，那樣，她可以有足夠的旅費啟程，並至少得以自由地、無憂無慮地和我一起生活一段時間。」

　　「……您能借給我這筆錢嗎？您自己買下？或是有什麼人能看在您的面子上買下它？……」

　　李斯特是個為人善良、氣度寬大、慷慨慈悲的人，對於別人的請求，凡力所能及，總是盡自己所能。他的錢囊對有要求的人隨時開放，包括華格納，儘管有時他自己也很拮据。華格納對他有這樣的評價：「李斯特，猶如十字架上的基督，對別人比對自己更關心，常常準備為別人犧牲。」

除了物質上的幫助，精神上的理解與支持對華格納來說同等重要。在華格納寫給李斯特的信中就有這樣的話：

「當我的心再次受傷，需要心靈的安慰時，我只得求助於您。」

「您是我唯一最親愛的人，是我所有的一切，也是這個世界上對我來說最偉大的人。」

「啊！我親愛的朋友！我對您的想念和愛慕仍是如此狂熱。當我想您時，我只想大聲叫喊並且感到非常高興。我希望自己很快可以更加有力，這樣我自私的愛就會允許我表達對您的擔心。願上天給我力量，讓我充分表達對您的愛。我在很大程度上一直是靠著您的愛生活下去的，而我對您的愛卻被表達得那麼無力。」

在共同的事業上，他們倆互相欣賞。當華格納的歌劇《唐懷瑟》在威瑪由李斯特指揮演出後，華格納在寫給李斯特的信中說：「您沒有抱怨或是發牢騷，自己承擔了將我的作品傳授給人們這一艱巨的任務……您不僅打算使這部歌劇上演，還要讓它真正地被理解和接受。這意味著您要全心全意地投入進去，您要犧牲自己的身體健康，您要用盡全身氣力，發揮所有的才能。就為了這樣一個目標，您不僅是要使您朋友的作品上演，還要使它出色地上演，以對您的朋友有所幫助。」

李斯特對華格納也給予了高度的評價：

「我認為所有的功勞全在於您大膽高超的創造力和《唐懷瑟》熱情宏偉的篇章，以至於在接受您因為我有幸並非常高興指揮您那兩場演出的事而向我表達謝意時，我感到非常慚愧。不管怎樣，您的信使我感到了友誼所帶來的最愉悅的快樂。我衷心感謝您給予我的謝意。這一次也是最後一次請求您，以後將我也看成是您最熱情、最忠實的仰慕者之一。不管何時何地，您可以相信我，隨時支配我。」

李斯特說到做到，華格納職業生涯中的每一次進步都被具有同情心的李斯特關注著、鼓勵著。在李斯特的推動下，《羅恩格林》得以上演，使華格納聲名大噪；而當華格納將要被他的《尼伯龍根》項目的艱巨和困難壓倒，想要放棄創作時，是李斯特鼓勵他繼續下去。毫不誇張地說，沒有李斯特的支持，華格納的許多偉大作品可能都不會問世。

有趣的是，這對惺惺相惜的知己之間還有著一層「翁婿」關係。這一微妙的聯結曾讓他們倍加親密，但也曾使他們之間的友誼一度中斷。後來，在華格納的努力下，他們又重新走到了一起。這段長達四十多年的友誼也成為西方音樂史上不朽的傳世佳話。

他為感情找到了歸宿

華格納的感情生活可謂豐富多彩，他的一生似乎總與有夫之婦糾纏不清。他第三次闖蕩巴黎受阻後到了波爾多，在那裡，酒商尤金的妻子潔西‧泰勒走進了他的生活。

潔西是個年輕漂亮、聰明伶俐、多才多藝的英國女子。在孩提時代就能說一口流利的德語，格林童話和德國文學更是伴隨她成長，對英國文學與法國文學也有很深的造詣，還彈得一手好鋼琴，真可謂是極有品味和才華的女子。當年，她曾到德勒斯登看《唐懷瑟》的演出，立刻被華格納的藝術才華吸引，對他佩服得五體投地，很快就成了他的粉絲。當華格納懷著苦悶的心情來到她家時，這位女粉絲伸開雙臂擁抱他。她不僅接納了華格納，還為他提供了 2,500 法郎的年金。

每到傍晚時分，在潔西家那裝修豪華的客廳裡，華格納用動情的聲音為她朗讀自己的劇本《齊格菲之死》和《鐵匠魏蘭特》，潔西則靜靜地坐在沙發上聽他朗誦。

「齊格菲真是太讓我感動了，」潔西說，「不過，與《鐵匠魏蘭特》相比，我還是更喜歡魏蘭特的未婚妻。」她接著說，「從她的行為上我能感受到她的命運。但是在古德隆對待齊格菲的態度裡卻沒有這種感受」。對華格納的作品，她總是能談出自己的看法。這樣的交談讓他們彼此的心走得很近很近。有多少個夜晚，華格納為她朗讀劇本，她為華格納

彈奏貝多芬的樂曲；又有多少個黃昏，能看到他們輕靠在一起的背影。

　　日日與敏感多情又充滿藝術氣息的華格納相伴，潔西開始越來越討厭她的丈夫尤金了。她常常向華格納抱怨：「尤金的腦子裡就只有酒、酒、酒！他就像個只知道賺錢、呼吸的機器，一點情趣也沒有，我們簡直毫無共同語言。」另一方面，多年以來，米娜也只是對華格納能否成功、能否成名發財感興趣，而不是從內心深處理解、支持他的音樂理想。共同的遭遇讓他們彼此相憐相惜，覺得對方才是自己最合適的對象。

　　於是，他們兩人相約一起私奔，逃到希臘或者小亞細亞。計畫一定，兩人便開始分頭行動。華格納回到巴黎做準備，寫了一封告別信給妻子米娜，裡面寫道：「我要上哪裡去，自己也不知道，你可別來找我。」然而，潔西這邊卻出了紕漏 —— 她把計畫告訴了母親。當華格納按照計畫再次來到波爾多時，卻發現潔西已被她的丈夫尤金送到了鄉下，尤金同時還通知當地的警察注意華格納的動向。

　　這段奇特的愛情故事到此結束了。它雖然具備了一切狂熱的特徵，但卻只有一個無疾而終的結局。米娜雖然因為這件事情非常傷心，但她還是選擇寬容地歡迎華格納的歸來。

　　導致華格納與米娜決裂的真正原因是他與魏森東克（Wesendonck）的妻子瑪蒂達（Mathilde）的一段戀情。

華格納將這段感情讚美為自己的初戀，雖然最終沒有開花結果，但它卻使音樂史上產生了一部美妙至極的歌劇 ——《崔斯坦與伊索德》（ *Tristan und Isolde* ）。在介紹這部歌劇時，我們再回顧華格納的這段愛情故事。

經歷了這麼多女人，華格納與米娜的感情終於走到了盡頭。這位終結者就是柯西瑪，她是李斯特與瑪利亞‧索菲‧弗拉維吉娜伯爵夫人的私生女，也是華格納的第二任妻子。她是個聰明、能幹、全身心支持華格納的女人。

第一次見到華格納時，柯西瑪只有 15 歲，她身材高挑，面色蠟黃，清瘦的面頰上鼻樑細長，一頭漂亮的金髮輕披於肩。在華格納的記憶裡她只是個性格敏感、靦腆、愛幻想的小女孩，除此之外沒有留下太多印象。他們的第二次見面是在華格納位於蘇黎世的家中，柯西瑪剛與指揮家、鋼琴家畢羅結婚，他們是來度蜜月的。

一天，瑪蒂達夫婦也來了，三個家庭第一次聚在了一起。這時的華格納正全身心地迷戀著瑪蒂達。見到她，華格納顯得特別高興。他熱情地招呼著客人們，大家正在他舒適的客廳裡談論他的作品，不時傳出開心的笑聲。興之所至，華格納起身來到鋼琴旁，即興為大家彈奏了《齊格菲》中的曲子，接著又朗誦了他正在創作的《崔斯坦與伊索德》中的詩句。在場的三位女人都被打動了，只見米娜淚流滿面，不

停地用手絹擦拭著眼淚，瑪蒂達也激情難抑，只有柯西瑪呆坐一旁，默不作聲。

　　柯西瑪對自己的婚姻並不滿意。丈夫畢羅是李斯特的得意門生，突眼、短顎，其貌不揚。他在音樂方面有卓越的指揮才能，但對於為人處世卻一竅不通，性格粗魯，脾氣暴躁易怒，因此也樹敵無數，這常常讓他感到崩潰。從一開始，畢羅便知道自己配不上柯西瑪，因此在結婚前就對李斯特說：「柯西瑪是個優秀的女孩，我不如她，如果有一天她覺得自己受騙了，我會還給她自由的。」柯西瑪是個驕傲自負又有野心的人，她希望畢羅能有所作為，但總是事與願違。自從她見到華格納，就被他的才華所折服。她渴望著一場轟轟烈烈的愛情，而此時只能將愛深埋心底。

　　這種壓抑的感情實在折磨人，柯西瑪甚至想到了死。

　　一次在湖中划船，她縱身就要往湖裡跳，幸虧有同伴將她拉住，否則她一定死了。當她再一次來到華格納的住所，見到將要離開蘇黎世的華格納時，柯西瑪竟抑制不住自己的感情，撲倒在華格納的腳下，在他雙手上印下無數的淚痕和親吻。華格納是個極其敏感的人，尤其在感情方面，這時的他正愛戀著瑪蒂達，他與柯西瑪一樣都在遭受著感情的煎熬，只不過對象不同罷了。

　　1862 年，畢羅夫婦又來到華格納在畢伯利希的家，他們做了兩個月的客人，這次的柯西瑪較以前有了很大的變化。

當華格納用他自己的方式唱起《女武神》第二幕「沃坦的告別」時，柯西瑪的神情變得高潔、寧靜。這在別人看來有些高深莫測，但華格納卻讀懂了。

在華格納的人生裡，常常需要女性作伴，需要有女性來安慰。對他而言，理想的女性應該讓他感到周身舒暢，能為他營造理想的工作氛圍，能用心傾聽他的藝術理論。

對此，柯西瑪能做到，而米娜已越來越不合適了。華格納常常忍受著米娜在心智與感情上的不足，忍受著她對他藝術抱負的不理解。

機會終於來了。1863年年底，身無分文的華格納為了還債和演出，每天都忙於指揮音樂會。一次在柏林稍作停留時他見到了柯西瑪，這次的見面讓他們的關係發生了根本轉變。他倆一起駕著漂亮的馬車出去兜風時，柯西瑪問道：「今天真高興，看你的氣色不錯，這次的演出一定賺到不少錢吧？」

「當然，我準備用這筆錢在一個幽靜的地方蓋一棟房子。」華格納意氣風發地說，「不過，我還欠著家具商很大一筆款項。恐怕等你的孩子長大了，我還沒還完錢呢！」

他們就這樣相互開著玩笑一路說笑著，漸漸地，說笑聲漸止，他們都沉默不語。華格納轉頭看看柯西瑪，只見她早已滿眼淚水。他輕輕抱住了柯西瑪，柯西瑪忍不住在他懷裡抽泣起來，此時華格納眼裡也噙滿了淚水。

「我明白你的心，平時我在外面奔波忙碌，可一回到自己的住處，總感到無限的淒涼和孤獨，」華格納低聲說，「我渴望成功，我更渴望有一個人在我身邊，看著我一步步成功，並和我分享快樂。」

「你一定會成功的，」柯西瑪回答道，「在音樂上你有自己的思想和見解，世人早晚有一天會接受，甚至膜拜。你一定要有耐心。」

「你一定要等著我，」華格納輕輕拍著柯西瑪說，「成功的那一天，我要讓你在我的身邊。」他們互相安慰，互相許諾，相約那一天的到來。

畢羅已不是他們的障礙。畢羅自知自己在柯西瑪心中的地位，同時又將華格納視為自己的神。現在自己的妻子愛上了自己的神，他接受了這個現實。他痛苦、憤怒、自卑自憐，唯獨沒有嫉妒。對華格納而言，柯西瑪是他的恩人和朋友的女兒，是他的崇拜者和追隨者的妻子，他與柯西瑪的關係是不被世人接受的。李斯特也認為此事有傷風化，力勸華格納終止這種危險的三角關係。雖然華格納竭力向李斯特解釋他與柯西瑪的感情，但兩人最後還是鬧得不歡而散。

1866 年，米娜去世，華格納獲得了自由。1870 年 7 月 18 日，畢羅與柯西瑪解除了婚約。8 月 25 日，華格納與柯西瑪在經歷了長達 11 年的愛情長跑之後，終於結合在了一起。

這一天，他們在琉森的新教教堂舉行了婚禮。華格納 57 歲，柯西瑪 32 歲，他們已有了 3 個孩子。

為了紀念這一切，在這一年的 11 月，華格納創作了管絃樂曲〈齊格菲牧歌〉。在這首僅 15 分鐘的樂曲中，華格納表達了他對平靜生活和天倫之樂的滿足，以及對愛的理解 —— 那就是黎明、新生和現實。這是他在經歷了驚濤駭浪後重獲家庭親情的真實感受。對於柯西瑪的無私奉獻，華格納要送給她一個意外驚喜。

12 月 25 日是柯西瑪 33 歲的生日，也是她身為華格納妻子的第一個生日。清晨，睡夢中的柯西瑪被一陣聲音吵醒，抬眼一看，華格納已不在她身邊。此時，聲音越來越響，越來越豐滿，原來是一陣優美的旋律。柯西瑪穿上睡衣走出房間，被眼前的情景驚呆了 —— 只見旋轉樓梯上站著一組樂隊，華格納站在臺階的最上方。他們是一大早從琉森趕來的蘇黎世著名的管絃樂團中的優秀演奏家們，正在華格納的指揮下演奏《齊格菲牧歌》。「這是為我而創作的樂曲！這是為我而奏響的旋律！」柯西瑪熱淚盈眶，內心的感動溢於言表。她走上樓梯，緊緊擁抱著華格納說：「此刻我可以為你而死。」華格納則答道：「為我而死比為我而活要容易多了。」

華格納生前在拜魯特（Bayreuth）親自設計了一座劇院，一年一度的拜魯特音樂節（Bayreuther Festspiele）就

在此舉行。他去世後，柯西瑪總共舉辦了 15 次音樂節，最終把拜魯特打造成了德國的音樂聖地。現在德國的企業界、上層名流甚至政界精英每年都會光顧拜魯特舉行各種聚會。1930 年，柯西瑪去世，被葬在旺弗德里墓地中華格納的身邊。「旺弗德里」在德語裡的意思是幻境中的和平，這個名字是柯西瑪取的。與他們葬在一起的還有他們引以為傲的兒子齊格弗里德。一家人團聚於此，安然長眠。

與尼采的恩怨交集

在為柯西瑪慶祝 33 歲生日的聚會上，一位客人的名字注定要與華格納連繫在一起，他就是弗里德里希・尼采（Friedrich Wilhelm Nietzsche）。

那一年，尼采 26 歲，華格納 57 歲。

當尼采還是一個 5 歲的孩童時，就已經是華格納的粉絲了。中學時代，他認真地研究了華格納的《羅恩格林》和《崔斯坦與伊索德》的總譜，特別是在萊比錫聽了華格納的《崔斯坦與伊索德》和《紐倫堡的名歌手》（*Die Meistersinger von Nürnberg*，又譯為紐倫堡的工匠歌手）的序曲後，便沉迷於這位音樂家的魅力之中。這時的華格納在他的眼中，是一座令人仰止的高峰、一個音樂世界的天王巨星。他的內心一直渴望著能有機會一睹大師的風采。

1868 年 11 月，他們在華格納的姐姐家第一次相見。

那是一個禮拜天，天公不作美，寒雨飄灑了整整一天。晚上，尼采特意換上剛從裁縫店取回的還未付款的新衣服，冒著溼冷來到了華格納的姐姐家。華格納熱情地接待了這個年輕人，問道：

「年輕人，你也崇拜叔本華嗎？」

「是的，在我的心目中，他就是一個神。」

「那我們的認知是一致的，只有叔本華才懂音樂，在我看來，他是唯一了解音樂本質的哲學家。」

「你知道在布拉格舉行的哲學家大會嗎？那都是些所謂的哲學家，他們根本不知道哲學是什麼，可以說就是些『哲學走卒』。現在的大學教授都怎麼看待叔本華的哲學思想？」

叔本華成了他們熱烈交談的話題。興奮之餘，華格納還親自彈奏起了《紐倫堡的名歌手》中的重要部分。眼前這位音樂大師出神入化的現場演繹，令尼采欣喜若狂。華格納給尼采留下的最初印象是一個「元氣十分充足而快活的人」，「他說話很快，並且非常睿智，他和友人共座的時候，精神十分愉快」。直到第二天，尼采還認為自己是做了一場夢，他被華格納徹底征服了。這就是華格納與尼采的一段與眾不同的、超常規友誼的開端，華格納對叔本華的興趣更使尼采認為這是對自己所走道路的認同。

　　第一次見面後不久，他們又在異國他鄉迎來了第二次會面。1869 年 4 月，尼采赴任瑞士巴塞爾大學語言學教授，他打聽到華格納正移居在特里布申。5 月，他專程趕到華格納的新家拜訪。華格納和柯西瑪對這位年輕的哲學家很有好感：「我很欣賞這個年輕人，他很有想法，還具有詩人的素養。」華格納還告訴尼采：「你可以隨時來做客，這裡的兩個房間也歸你自由使用，把這裡當作你自己的家就行。」

　　此後三年間，尼采造訪華格納一家達 23 次之多，儼然成了這個家的一員，這份經歷也讓尼采享受到了除童年以外再也沒有過的家庭溫暖。尼采在他的自傳裡寫道：「我絕對不能從我的生命中抹去那些在特里布申度過的日子，那些充滿信任、充滿歡樂、充滿崇高的時刻，或是充滿深邃的目光的日子。」

　　1872 年，尼采在他的處女作《悲劇的誕生》（德語：*Die Geburt der Tragödie aus dem Geiste der Musik*；英語：*The Birth of Tragedy*）一書中，寫滿了對華格納的讚美之詞。在他的心目中，華格納不僅僅是音樂家，而且是象徵未來德國文化的天才。

　　隨著華格納《尼伯龍根的指環》（*Der Ring des Nibelungen*）譜曲工作的完成，他在特里布申的田園生活也即將結束，華格納一家準備動身前往拜魯特。尼采趕來探訪，他甚至想追隨華格納而去。

　　然而在 5 月 22 日，華格納在拜魯特劇院奠基典禮上的演講卻讓尼采陷入深深的懷疑之中。華格納在演講中說：「我們要為德國建立一座人類歷史上最偉大的建築。」這讓尼采大失所望，因為在他的心目中，華格納是一位不屈服的革命者。德國人是馴順的，而華格納不是。但是現在，華格納的言辭卻說明他已經墮落成為一名德國國民，德國延伸到哪，就敗壞了哪裡的文化。因此，在拜魯特奠基典禮之後，尼采開始有意與華格納疏遠了。

　　1876 年的拜洛伊特音樂節上，尼采應邀前來，欣賞到了華格納天才般的音樂表演，也目睹了富裕的市民觀眾庸俗的捧場，以及華格納在這種捧場中的得意和滿足。他悄悄地離開了現場。幾天後，他對自己的妹妹說：「我很想離開。每次長時間的藝術晚會使我害怕，我對它十分厭煩。」尼采痛苦地意識到，以前的那個華格納不見了，現在的他正「一步步地屈服於他所最輕蔑的一切東西」。

　　後來，尼采在《尼采反對華格納》（ *Nietzsche contra Wagner* ）一書中表達了他對拜魯特的反感：

> 「當人們前往拜魯特的時候，會把那個真實的自我留在家裡，人們會放棄自由決定和說話的權利，放棄自己的興趣愛好，甚至喪失勇氣。就好像人們擁有了這座劇院，在面對著上帝與世界的空間內發揮它的作用。沒有人將他的藝術中最具高雅含義的東西帶到這座劇院來，特別是對於從事舞臺

藝術的藝術家而言⋯⋯在劇院裡，人們變成庶民、獸群⋯⋯
在那兒，最個人的意識屈從於大眾的平均主義的魔法⋯⋯」

1876 年 11 月，華格納和尼采在義大利的索羅多見了最後一面。兩人在散步時，華格納談到了對《帕西法爾》（*Parsifal*）詩歌的想法：「對基督教聖餐意義的理解一直占據著我的思想，人類在毀滅自我，也在毀滅世界，我們怎樣來看待基督教裡的懺悔和救贖？德國人現在不喜歡聽什麼異教神和英雄，他們要看些基督教的東西。」尼采面若冰霜，一言不發。沉默了一陣之後，他開口道：「對不起，華格納先生，我要告辭了。」說完，尼采轉身離開，消失在茫茫暮色中。

從此，他們再也沒見過面。

1878 年 1 月，華格納將《帕西法爾》的劇本寄到尼采手中。尼采沒有光臨演出現場，而回報給華格納的卻是他的《人性的，太人性的》（*Menschliches, Allzumenschliches*；英語：*Human, All Too Human*）（上卷）一書。這部書是他醞釀兩年寫成的，對華格納進行了含蓄的批評。兩人的友誼從此破裂。在隨後出版的此書下卷中，尼采對華格納的攻擊進一步升級，其態度愈發明顯：「事實上，一度被視為最輝煌的勝利者的華格納蛻變為腐敗的、絕望的浪漫主義者，一個可憐的、虔誠的教徒。」當華格納去世後，尼采於 1888 年發

表《華格納事件》（*Der Fall Wagner*）一書，再次對華格納展開了前所未有的猛烈攻擊。

然而令人不解的是，一向對朋友非常苛刻的華格納卻對尼采的攻擊始終保持相當的克制。也許我們能夠從華格納的格言中找到答案：「星辰般的友情。我們曾經是朋友，而我們已然成為彼此的陌生人。但是事情就是如此，而我們既不想就此緘默，也不想對此隱藏，就好像我們開始變得對此懷有羞辱感。我們是兩艘艦船，每一艘皆有要抵達的目的地，每一艘都有已開闢出的航道……這樣即使在塵世上我們應該互為敵人，我們也願意信仰我們之間星辰般的友誼。」

1889 年 1 月，尼采精神錯亂。

1900 年 8 月 25 日，這位瘋子般的哲學家與世長辭。

國王與音樂家

1864 年 3 月 10 日，一位年僅 18 歲的年輕王子登上了巴伐利亞王位，成為德國南方最富有、最重要的一邦的國王，他就是路德維希二世。從這天開始，他擁有了最高權力和自由，可以去做自己想做的一切，只是他自己對於身負的政治責任卻沒有半點經驗。

路德維希的童年是在霍恩山天鵝堡度過的。那是皇室的一處鄉間行宮，建在巴伐利亞阿爾卑斯山的邊緣上，俯瞰著

阿爾卑斯教區，是一座古老、低矮、形式簡單的城堡。在城堡附近可以看到傳說中的「天鵝城」，那是羅恩格林和愛爾莎居住過的地方，掩映在叢叢樅樹和落葉松之間。

　　古老的神話對路德維希超乎尋常的浪漫心態有著極大的影響。城牆上的壁畫畫的是傳說中的「天鵝騎士」，湖裡游的是婀娜多姿的天鵝，無論是房間裡的裝飾，還是家具、工藝品上，天鵝的形象無處不在，「天鵝騎士」的傳說成為這裡最突出的文化特徵。

　　年輕的國王是個高度神經質而又極其浪漫的人，與那些喜歡塵世浮華與權力的國君相比，他更喜歡阿爾卑斯山區寧靜優美的湖光山色。他討厭喋喋不休的女人，討厭教士、政客、政府官員及宮廷禮節，他盡量不讓巴伐利亞的百姓一睹他的風采，寧可獨自一人上劇院看戲。如此一來，他的大臣們都擔心有一天他會發瘋。

　　在路德維希還是一個 15 歲少年的時候，有一次他向父親馬克西米利安國王提出了自己的請求：「父親，我聽說華格納的歌劇《羅恩格林》演出後的迴響很好。既然人們都喜歡，我們這裡更應該演出這部歌劇了。我想親眼看一看我心目中的『天鵝騎士羅恩格林』到底是什麼樣的。」

　　老國王滿足了他的請求。當「天鵝騎士」乘著天鵝拉的小船出現在舞臺上時，坐在皇室包廂裡的年輕王子激動得熱

涙盈眶，他極度興奮以致手舞足蹈，不斷地發出尖叫聲、歡呼聲，驚得他身邊的人懷疑他是否患上了歇斯底里症。

看著華格納的精彩劇作，路德維希相信他找到了一個和他一樣具有浪漫想像力的人。他狂熱地愛著羅恩格林，甚至認為寫《羅恩格林》的人就是羅恩格林。羅恩格林拯救的是愛爾莎，他要成為拯救羅恩格林的人，他盼著這一天的到來。

在接下來的日子裡，他埋頭研讀華格納的所有作品。

在華格納為正式出版的《尼伯龍根的指環》詩集寫的序言裡，他讀到了這樣一段話：「對一位德國君主來說，他不必為此從他的預算中重撥一筆款，而只需要將以前用來維持鄙陋透頂的公眾藝術設施、維持墮落的歌劇舞臺的那筆錢用於此，對這樣一位君主，這是易如反掌的……有這樣一位君主嗎？」這是華格納發出的渴望拯救的聲音，路德維希聽到了，但他的回答卻是在一年多以後。

1864 年 5 月 3 日，華格納在司徒加特的馬克瓦特飯店度過了惴惴不安的一夜，以防備隨時會出現的不測。為了躲避因排演《崔斯坦與伊索德》所欠下的巨額債務以及奧地利債務拘留機構對他構成的威脅，他丟掉一切來到這裡。昨天已經有人在打聽他的住處，並傳話要見他，他以為是維也納那些鍥而不捨的債主來了。早上十點，華格納壯起膽子，準備迎接最壞的事情發生。

「對不起，華格納先生，恕我冒昧，我有急事一定要見到
您。請允許我自我介紹一下，我叫弗朗茨‧馮‧普菲斯特梅
斯特，是巴伐利亞國王的祕書。」還沒等華格納回過神來，
來人就繼續說道，「我代表國王陛下來轉達他的口信。」

「等一等，」華格納打斷來人，疑惑地問道，「我怎麼知
道你說的是真的？」

「我帶來了我們國王陛下的照片，還有他送您的紅寶石戒
指，這代表了國王陛下的心意。」

「您說您帶來了國王陛下的口信，是什麼？」他還是不
敢相信。

「國王陛下說他是您的崇拜者，希望能盡快和寫作《羅
恩格林》的詩人兼作曲家見面。還有，陛下知道您面臨的困
境，他希望能幫您解除這方面的顧慮。」

華格納的苦難結束了，他的「羅恩格林」出現了。

1864 年 5 月 4 日下午，路德維希與華格納終於在慕尼
黑的王宮見面了。華格納像他的臣民一樣，為眼前這位年輕
國王迷人的面孔所迷醉了。他驚奇地發現，站在他面前的就
是一個活生生的羅恩格林。他有一頭如女子般濃密的波浪狀
微微捲起的頭髮，藍色的眼睛閃爍著灼熱的光，嘴角傲然微
噘，五官猶如精雕細刻過一般。他的表情執拗不屈，卻又讓
人心悅誠服，年少的盛氣充斥在眉宇之間，他莊重美麗猶如
女性般優雅。華格納沒想到巴伐利亞的國王竟如此年輕俊

美，這讓他感動得「不禁顫抖著，恐怕他的生命，會像在這個凡鄙的塵世裡，天降的美夢一般稍縱即逝」。面對這位年輕的國王，華格納能感覺到「他以初戀的熱烈和激情來愛我……他像我自己的靈魂一般了解我」。

同樣，見到華格納的路德維希把這位 51 歲的音樂家視為「我唯一的歡樂源泉，是能與我的內心交談的唯一友伴，是我最佳的顧問與導師」。

在他們見面後的第二天，路德維希就給華格納寫了一封信。信中寫道：「我極欲讓你的肩頭能永遠卸去塵世生活的卑微負荷。我希望你能享有自己渴望的平靜，以便讓你能一展有力的天才羽翼，不受拘束地遨遊在忘我的純淨藝術大氣之中！」

其實，他們的結交一開始就是個誤會。這位年輕的國王根本不懂音樂，也不理解華格納藝術的真正內涵，他熱衷的只是舞臺上的幻想。華格納也不期望路德維希對他的藝術懂得多少，他只希望國王利用手中的權力保證他的音樂計畫順利進行，以建立一個屬於自己的藝術王國。

在路德維希的幫助下，華格納的生活大大好轉起來。

正如他自己所言：「在我這位偉大的朋友的保護下，那種最普通的生活壓力的負擔絕不會再跟我沾上邊了。」他用國王給他的 2 萬弗羅林金幣不僅還清了債務，還贖回了當

初為還債而典當的一部分心愛的家具，同時還把僕人和老狗「波爾」一起帶回了慕尼黑。

　　他住進了路德維希為他租下的位於史塔恩堡湖畔的培勒特別墅，距路德維希在貝爾格的城堡不到 15 分鐘的路程。每天，路德維希都會派車來接華格納，他們在一起一談就是幾個小時，話題總是華格納的作品。路德維希對華格納的著述瞭如指掌，對他的詩句熟記於心。

　　華格納在寫給朋友的信中說：「每年 4,000 弗羅林的年薪，我只是做他的朋友，沒有任務，沒有職務，他是能夠實現我心願的理想人物。」作為回報，華格納向路德維希呈交了一份之後九年的藝術創作計畫書，寫明了自己的寫作計畫和時間。

　　這時的華格納雖然得到了國王的恩寵，但每當回到冷冷清清、空空蕩蕩的家，他都感到無比的孤獨，他的身邊缺少一個女人。他思慮再三，向柯西瑪發出了邀請。

　　1864 年 10 月，華格納搬進了路德維希賜予他的一棟寬敞宅邸：布里恩勒街 21 號。他又開始了自己的一貫做法 —— 對自己的住處大肆裝修。整棟房子都裝飾著維也納布商提供的最高級的布料，到處是薄紗、天鵝絨。他還買來豪華的家具，在地上鋪上柔軟的地毯，椅子上放著價格不菲的坐墊，桌上擺著外國香水，還有一櫃子昂貴的絲綢襯衫。華格納堅

持認為只有在這種豪華舒適的環境中，才能激發他創作的靈感與熱情。

　　不久，柯西瑪也以身為一名固定成員搬了進來。18日，巴伐利亞皇家內閣財務部與華格納簽下一紙合約，為資助華格納完成《尼伯龍根的指環》，路德維希以3萬弗羅林的價格獲得著作權。年輕的國王總是想盡一切名目為他的朋友華格納弄到錢，從他們第一次見面開始，路德維希總共付給他50萬馬克，因為國王個人沒有收入，這些贊助都是從王室費用中支出的。華格納回報給他的是除《羅恩格林》、《唐懷瑟》、《崔斯坦與伊索德》以外的所有作品的曲譜，包括他早期的《仙女》、《愛的禁忌》的曲譜。

　　但是國王的慷慨解囊很快就招來了內閣官員的憤慨，他們認為華格納就是一個投機者，為達個人目的不惜損害國王利益。他那種奇特的生活方式就是揮霍無度和奢靡腐化的象徵。慕尼黑是個民風純樸的小城，女人恪守婦道，男人忠於家庭，這裡的人們篤信天主教。華格納與柯西瑪的關係一直受到當地人的質疑，社會上流傳著種種有關他倆的流言蜚語，華格納也被誤認為是新教徒。路德維希曾受華格納之託畢羅寫信給畢羅痛斥種種的流言，但當他得知自己是被利用宣布一些不真實的訊息後，陷入了對他朋友的失望與尷尬中。

　　1864 年年底，路德維希任命路德維希‧馮‧德‧普弗丹為首相，他曾是奧古斯都二世時的教育部長，華格納當年的劇院改革計畫就是上交給了他。普弗丹是個心胸狹窄的人，他本來就看不慣華格納的言行，現在更覺得他是個四處招搖撞騙的大騙子。普弗丹就任首相後，下決心要將華格納趕出巴伐利亞。

　　在音樂上，華格納是個追求完美而且雄心勃勃的人，他不僅要完成並演出他的作品，還想有一個自己的劇院和音樂學校。這自然招來了反對者們的攻擊，結果劇院與音樂學校的計畫都付之東流。

　　華格納不僅沒有對自己所處的嚴峻形勢產生清楚的認知，反而跑到國王那裡對國家大事指手畫腳，就內閣事務向國王進言：「國家大事怎能就聽一兩個人的意見呢？這群人都是頑固的保守派，對國家的發展有害無益。國王陛下，您應該讓更合適的人來擔任內閣大臣。」他開始寫「日誌」，不自量力地對國王進行思想教育，結果只能是落人口實，更給予反對者們以扳倒他的機會。普弗丹大膽地給路德維希寫了一封信：「請務必在忠誠於您的人民的尊敬和愛戴和與理察‧華格納的友誼之間做一選擇。」

　　在大臣、教會、貴族的強大壓力下，路德維希國王終於勉強地對華格納下了逐客令。1865 年 12 月 10 日，在慕尼黑火車站，華格納與柯西瑪及友人一一道別，離開了巴伐利亞。

　　國王與音樂家的友誼可以說是音樂史上最奇特、最生動的一段友誼，這可以從他們往來近 20 年約 600 封的書信中窺見端倪。他們兩人都有《崔斯坦與伊索德》裡的那種強烈感情，路德維希在給華格納所寫的信件開頭是「摯愛的人！天賜的朋友！」華格納的回信則稱國王路德維希為「親愛的、忠實的、唯一的人！」甚至到了華格納在慕尼黑危機達到頂點時，國王的署名仍是「永遠愛您的，致死不渝的路德維希」，華格納則署「永遠忠於您和屬於您的」或者「忠實與愛您的」。雖然經歷了種種波折，但在華格納的有生之年，他們的友誼一直維繫著未曾改變。每每在華格納走投無路的關鍵時刻，總能出現路德維希雪中送炭的身影。

第 5 章　華格納的歌劇

第 5 章　華格納的歌劇

最後的歌劇《羅恩格林》

〈婚禮進行曲〉是一首在西方家喻戶曉的樂曲，在各大音樂會上也經常被演奏。不過，大部分人可能都不知道，這首樂曲是由華格納的歌劇《羅恩格林》中的〈婚禮合唱曲〉改編而來的。歌詞有多個譯本，較老的譯文如下：

> 忠實地把你們帶去，
>
> 在那裡愛情將賜福於你們；
>
> 必勝的信念，純真的愛情，
>
> 使你們結為忠誠幸福的伴侶。
>
> 品德高尚的騎士邁步向前，
>
> 節日的醉意已飄逝，
>
> 歡樂充滿你們心間。
>
> 滿堂飄香為愛情把它裝點，
>
> 以奪目光彩迎接你們到來。

正是由於這首〈婚禮合唱曲〉具有純潔高貴的氣質，極適用於婚禮的場合，所以被改編成各種版本，成為華格納最為人熟悉的旋律。

與華格納的多數作品一樣，《羅恩格林》的故事也是來自神話傳說。在 10 世紀的德國薩克森王朝，國王亨利一世親臨安特衛普郡欲召集軍隊抗擊入侵的匈牙利人。而安特衛普郡正處在混亂之中，掌握政權的特爾拉蒙德伯爵說，這是由

於合法繼承人的妹妹愛爾莎謀害哥哥戈德弗萊造成的。亨利一世裁決此案，提出由特爾拉蒙德與一位願意為愛爾莎辯護的騎士決鬥，然而無人應戰。愛爾莎說自己夢中見到一位騎士，將為她與特爾拉蒙德決鬥，此人必將是她的保護者。她跪地乞求夢中騎士的出現，三聲號響之後，奇蹟出現了，一隻天鵝拖著一條小船出現在河面上，船上站著一位裝束華貴的騎士，正是愛爾莎夢中見到的人，他就是上天派來的羅恩格林。在決鬥前，他要求愛爾莎嫁給他，但不能詢問他的身世，否則他們將承受分離的痛苦。

決鬥的結果是羅恩格林獲勝，但他仁慈地留下了特爾拉蒙德的性命。特爾拉蒙德夫婦不甘心自己的失敗，在愛爾莎結婚當天，率人闖入，試圖刺殺羅恩格林，但反被羅恩格林刺死。此時一隻天鵝從遙遠的天邊向小船飛來，羅恩格林將天鵝的鎖鏈打開，天鵝變成了一位美少年，原來他就是被特爾拉蒙德夫人奧特魯德施魔法變成天鵝的戈德弗萊。

由於愛爾莎的追問，羅恩格林公開了自己的身分，他是守護聖盃的帕西法爾的兒子。祕密已被公開，羅恩格林不得不離去。愛爾莎悲痛萬分，倒在哥哥的懷中死去。

《羅恩格林》是華格納音樂創作上的一個轉折點，被看作是他最後一部「浪漫歌劇」。雖然作品在戲劇和音樂方面都還保留傳統歌劇的痕跡，但已跨入樂劇的行列。管絃樂的

規模被擴大了，發揮了其訴諸感官的輝煌力量，反覆細密的和聲技巧展現出大師的風範。從這部歌劇開始，華格納不再使用「序曲」，而是採用「前奏曲」，使得音樂、劇本和視覺動作之間的連繫更為緊密。

從創作到演出歷時六年，華格納和他的《羅恩格林》經歷了一波三折的曲折過程。

1845 年 7 月的一天，波希米亞（Bohemia）的瑪林巴特小鎮迎來了特殊的一家：丈夫華格納、妻子米娜、小狗帕普斯、鸚鵡巴伯。瑪林巴特小鎮隱藏在山谷之中，那裡青山碧水，景色宜人，山崗上高高的樹木蓊蓊鬱鬱，山坡上青草如茵，山間泉水涓涓流淌，這裡是有名的溫泉療養地，每年都吸引著大批遊客來此度假。

醫生囑咐華格納不能做任何刺激心臟的工作，所以他每天都會來到溪水邊，帶上西姆洛克和聖‧馬爾特編輯的《沃爾夫拉姆‧馮‧埃申巴赫詩歌》，裡面有他喜歡的《題突雷爾》、《帕西法爾》，還有 13 世紀巴伐利亞發現的匿名作者寫的《羅恩格林》。躺在如氈的草地上，枕著雙臂，耳邊傳來潺潺的流水聲，華格納沉浸在古老的神話故事裡，他彷彿走進了詩歌所描繪的圖景，與裡面的人物同歡暢，共悲傷。突然，他的眼前出現了燦爛的光輝，他看見一位舉止高貴、裝束華麗的騎士，站在一條由天鵝拖著的小船上緩緩走來，

騎士的形象變得越來越清晰。熱情來得是那麼快，靈感來得是那麼匆忙，華格納抑制不住內心的激動，他衝回小屋，一刻不停地記下他看到的一切。創作的過程是愉悅的，沒有了吃飯睡覺，沒有了醫生的警告，他迫不及待、不顧一切、日以繼夜地僅用了不到一個月的時間，就完成了《羅恩格林》劇本的草稿。

　　然而，就像作品中的羅恩格林一樣，接下來的華格納走上了一條艱難痛苦的路。早在一年前，華格納就向劇院提出改革計畫，但遭到了駁回。這讓華格納心情十分低落，於是將心思都放在了《羅恩格林》的音樂創作上。1848 年，新年剛過不久，正全心創作《羅恩格林》的華格納又接到了母親去世的消息，他立刻趕回萊比錫參加母親的葬禮。

　　見到母親安詳、平靜地躺在那兒，華格納心裡有說不出的難過。身為兒子，他深知自己並不合格、不稱職。當年，母親獨自支撐著一大家子人的生活，還要為他這個不安分的兒子操心擔憂，特別是在他為躲債逃往巴黎後，母親更是對他掛念不已。華格納至今還記得他剛從巴黎回來在家中見到母親的情景。當她看到出現在自己面前的小兒子時，先是驚訝地張大了嘴，繼而張開雙臂緊緊地抱住了他，生怕他從懷裡掙脫再次消失，嘴裡不停地說：「是你嗎？真的是你嗎？我不是在做夢吧？你為什麼才回來？對你的思念是我最大的

痛苦！你在巴黎很少寫信回來，我不知道你在那兒過得怎麼樣，真是擔心死了。感謝上帝，你終於出現了！一切都過去了。不管怎樣，這次回來了就再也不要走了，在德勒斯登你一定能成功。」母親一邊抱怨一邊流淚，但華格納知道，她是因為高興才如此激動。現在，掛念他的母親走了，離世時自己卻沒能守候在母親的身邊，這讓他感到萬分愧疚。所慶幸的是，母親的晚年過得舒適愉快。聽姐姐們說，母親臨終時面帶微笑，容光煥發，謙卑地自語：「啊！多麼可愛，多麼神聖啊！我值得得到這樣的恩惠嗎？」這對華格納來說，多少是個安慰。

母親下葬那天，天氣特別寒冷，北風吹得人瑟瑟發抖，呼呼的風聲就像是人的嗚咽聲。原本鬆散的土塊被凍得發硬，落在棺木上發出清脆的聲音，讓華格納恍惚覺得這正是母親離他而去的腳步聲。母親是連接他與家的橋，如今這座橋斷了，他沒了回家的路。華格納感到一種從來沒有過的孤獨，他陷入一種頹敗的情緒裡。只有把全部精力投入到工作中，才能排遣失去母親的悲痛。

這年的 5 月，華格納滿懷信心地提出了那份劇院改革計畫，但很快又遭到了駁回。此外，原已準備就緒且將於次日首演的《羅恩格林》也被宣布停演。他對劇院徹底失望了。從那以後，華格納對革命的態度從開始的懷疑變為公開的支

持和積極的參與，最終導致他流亡海外長達 11 年之久。

流亡中，受生活所困的華格納決定把《羅恩格林》總譜交給李斯特，由他做主，不管好壞能演就行。他在給李斯特的信中寫道：「請把我的《羅恩格林》演出吧！我這一請求只願向你提出，因為關於這部歌劇的演出，我除了信任你以外，不再信任其他的任何人。我謹以至誠的、最欣慰的信念，將這部作品奉上。」李斯特給他的回信則充滿信心：「你的《羅恩格林》將要在極不尋常、極易獲得成功的條件下演出了。」

1850 年 8 月 28 日，《羅恩格林》在威瑪宮廷劇院由李斯特指揮舉行了首演。許多文化界名流前往觀賞，演出獲得了巨大成功，使華格納名聲漸起。而這一天，恰好是歌德誕辰和《羅恩格林》完成三週年紀念日。

初戀的結晶《崔斯坦與伊索德》

中世紀的愛爾蘭流傳著一個古老的愛情故事：康沃爾國的武士崔斯坦自幼失去父母，在他叔叔馬克國王的宮中被撫養成人。在一次比武中，他殺死了愛爾蘭武士莫羅爾德，自己也身負重傷，而他的傷只有莫羅爾德的未婚妻、愛爾蘭的公主伊索德才能治好。於是他化名坦特里斯（Tantris）去求伊索德醫傷。伊索德認出了他就是殺死自己未婚夫的仇人，舉劍向他刺去時，四目相對，他們的心融化了。

　　崔斯坦康復了，臨行時向伊索德發誓，永遠不忘她所賜
予的恩惠。

　　天不作美，當崔斯坦再次見到伊索德時，是身為國王馬
克的迎親特使來接伊索德到康沃爾國做王后的。

　　面對自己深愛的人，伊索德憤恨交加，她恨自己不公平
的命運，更恨崔斯坦的無情，她讓女僕拿來毒酒，決定與崔
斯坦同歸於盡。崔斯坦的內心同樣忍受著煎熬，他愛伊索德
勝過自己的生命，但對國王的忠誠讓他不能不這樣做。當他
接過伊索德遞過來的毒酒時，臉上露出的是即將從痛苦中解
脫出來的欣慰。他把酒杯送到嘴邊，喝到一半時，伊索德搶
過了酒杯把另一半一飲而盡。他們深情相望，眼裡放出神奇
的光，原來善良的女僕已將毒酒換成了愛的迷藥，一對情人
將潛藏在內心深處的愛轉化成了不可遏止的熱情。

　　在馬克國王的城堡中，夏夜皎潔的月光籠罩著宮廷花
園，崔斯坦與伊索德緊緊地擁抱在一起，他們山盟海誓互訴
衷腸，忘記了黑夜與白晝，沉浸在一片忘我的境界中，而不
知危機已悄悄降臨。國王馬克在侍從梅洛特的引導下出現在
他們面前，面對眼前的這一幕，國王馬克陷入痛苦之中，但
他沒有殺死損毀他尊嚴的崔斯坦。忠於國王的梅洛特拔劍刺
向崔斯坦，死心已決的崔斯坦故意掉落了防護盾牌，身負重
傷。伊索德將他緊緊地抱在懷裡，崔斯坦仰望著愛人，平靜

地死去。伊索德注視著懷中死去的愛人悲痛萬分，唱起了那首著名的「情死之歌」，一曲終了，伊索德氣絕身亡。

這個故事就是《崔斯坦與伊索德》，一部音樂史上最美的具有里程碑意義的歌劇。當它在慕尼黑宮廷國家劇院首演時，獲得了巨大成功。觀眾們不僅被劇中男女主角在死亡中得以永恆的愛情深深打動，更是被音樂中使用的和聲，特別是用半音來表現無法撲滅的熾熱愛情所震撼。

因為在華格納之前，還無人運用這樣不穩定的音來對心靈的狀態作如此有說服力的描述。這是華格納創造的奇蹟。

與早期的創作一樣，在這部歌劇中，華格納再一次將自己的經歷投射到劇中人物身上，他像崔斯坦愛伊索德一樣，也深愛著住在離他不遠的靈感女神瑪蒂達。

華格納在蘇黎世時，結識了魏森東克一家。魏森東克在經濟上給予了華格納極大的幫助，「華格納音樂周」的成功舉行，就主要得益於魏森東克的財政支持。當時，華格納完成了《羅恩格林》的創作，但他除了終曲和第一幕之外，從未聽到過其他部分的演出。華格納因此而寢食難安，於是對李斯特說：「我一定要聽一次《羅恩格林》，否則我不願，也不能再度作曲。」在魏森東克的幫助下，1853 年，從美茵茲、威斯巴登、法蘭克福到司徒加特，從日內瓦、洛桑、巴塞爾、伯恩到瑞士的主要城鎮，一支經過華格納精心挑選的由

70 位音樂家組成的專業樂隊 ——「蘇黎世音樂協會」成立了，並為他提供了 110 名歌手。經過整整一個星期的訓練，在 5 月 18、20、22 日這三個晚上，在華格納的親自指揮下，《黎恩濟》、《漂泊的荷蘭人》、《唐懷瑟》和《羅恩格林》成功演出。5 月 22 日這一天，正好是華格納 40 歲的生日，也是他自己首次聽到由一支完整的交響樂隊演出《羅恩格林》裡的音樂，這讓華格納無比激動。

「這真是一場完美的演出！」、「實在是太好聽了！這是我聽過的最美的音樂。」、「華格納先生的音樂真是出神入化。」

音樂會非常成功，觀眾好評如潮。在晚宴上，音樂協會會長發表致辭說：「非常感謝華格納先生為我們帶來的精彩的演出。我代表蘇黎世的市民們，向華格納先生贈予代表榮譽的銀質高腳杯和月桂花冠。」對這次的音樂週，華格納在給李斯特的信中寫道：「我把這全部的榮光，都放在一個美麗的女人腳下，呈現給她。」這個女人就是瑪蒂達。

瑪蒂達是絲綢商人奧托・魏森東克的妻子，受過良好的教育，有著很高的音樂素養，還喜歡寫詩。她雖然外表瘦弱，但氣質清秀恬靜，美麗中透著莊嚴，頗有聖母瑪利亞的韻味。

1857 年 4 月，華格納搬進了魏森東克在蘇黎世郊區的一座別墅旁的小屋，他把那叫「阿須爾小屋」，意思是「庇

護所」。小屋建在綠色山崗上，那裡遠離市區，環境優美安靜，正適合他寫作。華格納把工作室布置得高雅舒適，大大的辦公室被安放在寬敞的落地窗前，遠處泛著波光的湖水和美麗的阿爾卑斯山景色可以盡收眼底，讓人賞心悅目。

小屋前有一個可愛的花園，裡面種滿了各色鮮花，為華格納休息、散步提供了去處。房後是一片相當大的菜園，這成了米娜打發時間最好的地方。整個小屋籠罩在一片安詳和諧的氛圍中。在這裡，華格納開始了他的歌劇《崔斯坦與伊索德》的創作。不久，魏森東克一家也搬到了別墅，兩家成了鄰居。

魏森東克一家經常舉行聚會，參加聚會的人中既有達官顯貴、建築師，還有參加過義大利統一運動的流亡者。

他們聚在一起，有時吃著精美的食物開懷暢飲，有時喝著熱茶，抽著哈瓦那雪茄探討藝術和人生。聚會的中心人物往往是華格納，大家都圍繞著這輪太陽旋轉。華格納常常為他們朗誦戈特弗里德‧凱勒（Gottfried Keller）的作品，其中《鏡子、小貓》、《三個正直的製梳匠》和《鄉村裡的羅密歐與朱麗葉》是他最喜歡的讀物。有時，他也會朗讀自己的作品。

華格納在工作時，需要美麗奢侈的事物。他需要醉人的香味、柔和的光線和色彩，需要絲滑柔軟的絲綢、毛皮以及

緞子，這些東西能帶給他極大的興奮與震動。除此之外，生活中的他還需要愛情，這是他創作活動的主要源泉。

在華格納的戲劇裡，處處交織著愛與死 —— 愛，卻不能在塵世快樂地結合，只有經過死才能獲得，死後的結合才是永恆的愛情。華格納覺得自己的婚姻生活越來越不如意：現在妻子米娜身患疾病，總是喋喋不休、嘮嘮叨叨，又無法理解他的藝術理想，而他自己又對愛有極度的渴望，他渴望從愛裡得到救贖。也許，只有經歷感情上的折磨與失意，才能開啟他創作的靈感。

瑪蒂達的到來讓華格納看到了愛的曙光。這正是他一生中強烈需要的女性：美麗溫柔，青春富有，高貴動人。

更重要的是，他們情趣相投，瑪蒂達給予他積極向上的力量。華格納在給李斯特的信中寫道：「由於我一生中從未品嘗過愛的甘美，我想為這個所有夢中最美的夢樹立一座紀念碑。在這個夢中，我對愛情的願望將得到充分的滿足。」他放下了《尼伯龍根的指環》的創作，全身心地投入到《崔斯坦與伊索德》的創作中。華格納稱自己是「黃昏之人」，每到下午 5、6 點鐘，他都會出現在瑪蒂達家那裝修豪華的客廳裡，為她演奏自己剛完成的作品。

「看，這是上午剛寫完的一段〈水手之歌〉，我彈一下，你聽聽效果怎樣！」說完，華格納就在瑪蒂達的鋼琴上演奏起來。

「它有愛爾蘭的風格，正是我喜歡的旋律。太好了，它讓我聽到了海水的起伏聲，真是美妙的音樂。」瑪蒂達忍不住讚賞起來。

隨著華格納創作的進展，他們倆在一起的時間也越來越多。有時，瑪蒂達也會把自己寫的詩給華格納看。

「你真可以當一個詩人了，」華格納說，「我想給它譜上曲子，你同意嗎？」

「真的嗎？那就成了我們共同完成的作品了，真希望早日看見它。」瑪蒂達掩飾不住自己的興奮。

〈天使〉、〈在寂靜中〉、〈在暖房裡〉、〈痛苦〉、〈夢幻〉這五首被稱作「魏森東克的五首歌曲」的鋼琴與聲樂曲集誕生了。從這些歌曲中，我們不難看到《崔斯坦與伊索德》中人物的身影和裡面音樂的影子。

瑪蒂達帶給華格納無限的創作靈感與動力，《崔斯坦與伊索德》的文稿寫作不到兩個月就完成了。他對李斯特說：「我在頭腦中已經構思了《崔斯坦與伊索德》，一部十分簡單的作品，其中有最強烈的生命力。我情願把自己裹在劇終時飄揚的那面黑旗中死去。」

令華格納沒有想到的是，他的美好愛情會以這樣的方式結束。一天，米娜拿著一封信找到瑪蒂達，「夫人，我很尊重你，希望你不要再跟我的丈夫有來往了。我不是個粗俗的人，我已經忍了你很久了，要是換作別人，早就拿著這封信

找到你丈夫那兒去了」。這封信是華格納寫給瑪蒂達的問候信，夾在《崔斯坦與伊索德》序幕的草稿中。米娜收買花匠截下了這封信，她認為這是他們私通的證據。

　　這段感情最終導致了魏森東克夫婦的爭吵，也使得華格納夫婦的矛盾日益加深，以致最後決裂。但它並未影響到華格納的創作，1859 年 8 月 6 日，一部曠世的愛情傑作誕生了。

人間喜劇《紐倫堡的名歌手》

　　還在創作《羅恩格林》的時候，由於健康原因，華格納努力克制著自己的寫作衝動，他開始研究蓋爾維努斯（G. G. Gervinus）的《德國民族文學史》。從為數不多的評註中，他發現了紐倫堡的工匠歌手和漢斯‧薩克斯。從此，這群人走進了他的生活：有工匠歌手協會的名歌手們、富有的金匠波格納和他年輕漂亮善良的女兒伊娃、聰明伶俐的女僕瑪格達倫納、年輕騎士華爾特、書記員貝克梅瑟，還有漢斯‧薩克斯。

　　薩克斯既是紐倫堡最偉大的名歌手，也是一名鞋匠。華格納還在瑪林巴特度假的期間，憑著這股衝動，一口氣完成了劇情的散文草稿。

　　16 世紀的紐倫堡是工匠歌手的大本營，那裡的居民主要是手工業者，他們對音樂的愛好達到了近乎瘋狂的狀態。

　　工匠歌手協會每年都要進行歌唱比賽，選出優秀的名歌手。

　　所謂名歌手就是能寫出優秀的詩，又能為它配上新曲調的人。要成為名歌手必須拜師，一邊學手藝，一邊學吟詩唱歌。

　　一天，華格納在散步時想到了一個讓人發笑的場面：聖約翰節歌唱比賽的前一夜，貝克梅瑟提著魯特琴來到金匠波格納家的窗戶下，他打算向伊娃獻唱。名歌手薩克斯把凳子和釘鞋用的工具從鞋鋪裡搬到了門口，等貝克梅瑟開始唱小夜曲時，他劇烈地敲起了鐵錘，並唱起了一首未經雕飾、歌詞粗糙的古怪的歌。

　　貝克梅瑟的小夜曲被攪得亂糟，他懇求薩克斯說：「求你別敲錘唱歌了，攪得我都唱不下去了。我明天就要比賽了，這關乎我能不能娶到伊娃，我希望她能喜歡我現在唱的歌。」

　　「好吧，」薩克斯說，「但我有個條件。」

　　「什麼條件？」

　　「我敲釘錘，為你唱錯的地方做記錄，怎麼樣？」

　　貝克梅瑟無奈地同意了。只聽薩克斯說了一聲「開始」，貝克梅瑟就彈起了他那跑了調的魯特琴，唱起了小夜曲。薩克斯記錄錯誤的錘聲響起了，它總是響得恰到好處，

剛好干擾著歌聲，使貝克梅瑟唱得更加混亂。貝克梅瑟氣得直跺腳，只好抬高嗓門用更大的聲音來壓過錘聲，把小夜曲變成了聲嘶力竭的吼叫。等貝克梅瑟唱完，薩克斯也做好了一隻鞋。他高高地舉起手中的鞋，以示對貝克梅瑟迂腐不知變通的懲罰。

貝克梅瑟的聒噪聲打破了深夜的寂靜，吵醒了街道上的居民。師傅、工匠、學徒紛紛湧上大街，薩克斯的徒弟衝出房門，將貝克梅瑟揍了一頓，被驚醒的女人們則從樓上往下潑水。各種吵鬧聲、東西的撞擊聲響成一片，大街上混亂不堪。

這個場面讓華格納笑出了聲。他急匆匆地趕到旅店記錄下了這個場景。這就是《紐倫堡的名歌手》第二幕的結尾，寫於 1845 年。他要用這一滑稽幽默的場景告訴人們，一個新穎優美的旋律一旦按照保守頑固的方法演奏會變得多麼可笑。這一幕其實具有現實的諷刺意味，因為這時的華格納正與德勒斯登的評論界因《唐懷瑟》的上演而產生了不和，而《紐倫堡的名歌手》最初的主題被定為天才與迂腐及陋俗無休止的鬥爭。但是，想對藝術家和社會進行一次嘲諷式的輕鬆愉快的分析，對於 1845 年的華格納來說尚且心有餘而力不足。那時的他未經命運的捉弄，還是一位居有定所、收入豐厚的宮廷樂長。

　　《紐倫堡的名歌手》的創作一放就是 16 年。這期間，華格納經歷了革命和流亡，經歷了婚姻的破裂、藝術上的失望和經濟上的崩潰。他在給友人的一封信裡寫道：「我還能寫什麼呢？我的心情壞極了。我只知道我今天需要錢用以償還一年前欠下的債務，其餘我什麼都不能說。至於說《紐倫堡的名歌手》，我根本不去想它！永遠不想！永遠不想！」

　　當他再次進行《紐倫堡的名歌手》的創作時已是 1861 年。這一年 11 月，華格納受魏森東克夫婦之邀前往威尼斯，在藝術館看了提香（Titian）的《聖母升天圖》後十分感動：「就像我懷著美麗的希望在巴黎從事的事情遭到可怕的詆毀以後，我的多數朋友都勸我悄悄放棄未來成功的希望一樣……我決定完成《紐倫堡的名歌手》。」

　　誰曾想，《紐倫堡的名歌手》的腳本寫作與音樂核心部分的構思，是在華格納一生中最困難的時候完成的。離開威尼斯後，華格納去了巴黎，在伏爾泰碼頭上找到了一家不顯眼的飯店。飯店很簡陋，他在四樓選了一間可以眺望碼頭景色的房間住下。除了定期和朋友聚會外，他把自己關在屋裡埋頭創作。每天都懷著歡樂愉快、詼諧幽默的心情寫作，那些跳躍的詩句像汩汩的泉水從他的筆端流出。

　　當他睏乏時，就站起身來走到窗前，眼前的臨江大街車水馬龍一片繁忙的景象，來來往往川流不息的人群熱鬧非

凡，市井百姓生活的歡快與忙碌感染著他，遠處的杜樂麗宮（Palais des Tuileries）和羅浮宮（Musée du Louvre）呈現出皇家的氣派。城市的景象像流動的畫面，從華格納的眼前掠過。

這一天，又到了華格納和朋友特律伊內聚餐的時間。

他走出飯店前往一家名叫「英國飯館」的小店。走在皇宮長廊上，他的腦海裡突然浮現出薩克斯為宗教改革寫的一首詩，他決定把這用在最後一幕裡，讓民眾唱著這首詩來歡迎他們熱愛的這位工匠歌手。特律伊內已在餐廳裡等他了，華格納趕到後急忙喊：「快，快給我一張紙！我腦子裡有一段旋律要馬上記下來。」華格納一邊哼一邊寫，特律伊內聽著，幾乎驚叫起來：「親愛的大師，這是多麼愉快的旋律呀！」

就這樣經過 30 天的創作，他終於完成了《紐倫堡的名歌手》的腳本。

華格納之所以能全身心地投入到《紐倫堡的名歌手》的創作中，真實的原因還在於《唐懷瑟》在巴黎上演時遭到的不公正待遇。他在給妻子米娜的信裡寫道：「有朝一日，當人們縱觀我的一生時，會羞愧地發現，讓我不斷陷入焦慮不安、生活無保障的境地是多麼輕率，而我居然在這樣的逆境中，創作出這樣的作品，尤其是創作出我當前這樣一部作品，是一個怎樣的奇蹟啊！是啊，在這種情況下，每個人都

只會想到自己並竭盡全力去對付自己遇到的種種麻煩。」《紐倫堡的名歌手》全劇充斥的是一種積極向上的德國民族精神和樂觀情緒，喜劇效果極其強烈，讓人感覺不到絲毫的憂愁與悲苦。從他給瑪蒂達・魏森東克的信裡，我們能感覺到那種歡欣、寧靜的氣息：「從我的陽臺上，我看到落日的餘暉照射下的美茵茲，呈現出瑰麗的景色，雄偉壯觀的萊茵河挾一川榮光從眼前流過，我的《紐倫堡的名歌手》的前奏曲，便在我的靈魂中清晰地響起。」《紐倫堡的名歌手》成了華格納真正的舞臺慶典劇目，第一幕的前奏曲甚至成了一首節日序曲。

1868 年 6 月 21 日，《紐倫堡的名歌手》在慕尼黑宮廷劇院的首演獲得巨大成功。當帷幕徐徐落下，華格納收到了暴風雨般的歡呼。「華格納以純粹的人間故事，成就了一臺真正的舞臺節慶劇。」

不朽的神話 《尼伯龍根的指環》

1876 年 8 月，《尼伯龍根的指環》在第一屆拜魯特音樂節上全本上演。歐洲各地的達官顯貴們共聚一堂，前來欣賞這場演出。在長達 15 個小時的音樂中，華格納向世人展示了他的全部感情和智慧，獲得了人們熱烈的擁護，抑或激烈的反對。一個多世紀過去了，圍繞《尼伯龍根的指環》的爭議

從來就沒有停止過。欣賞它的人說「它的語言和音樂詩情濃郁，充滿象徵意義」，討厭它的人說「如果沒有音樂，這個韻文腳本對任何人來說都是個空洞的軀殼」。那麼，究竟是什麼讓世人對《尼伯龍根的指環》的評價有著天壤之別呢？作為系列劇的《尼伯龍根的指環》，包括了《萊茵黃金》、《女武神》、《齊格菲》、《諸神的黃昏》四個劇目。故事講述了尼伯龍根家族的阿爾貝里希聽到水仙們說：「如果有誰能用萊茵黃金鑄成指環，就能獲得統治世界的權力，而只有棄絕愛情的人才能得到它。」因此，他搶走了萊茵水仙看護的萊茵黃金。眾神之王沃坦與巨人兄弟立下契約，約定天宮建成後，作為報酬，青春與愛情女神弗萊婭將被帶走。當巨人知道了黃金的故事後，向沃坦提出可以用阿爾貝里希手中的黃金交換弗萊婭，但遭到了沃坦的拒絕。

　　弗萊婭被劫走後，諸神的容顏立刻變得蒼老起來，他們請求沃坦奪取萊茵的黃金。此時，阿爾貝里希已把黃金鑄成了指環，於是沃坦設計將其從阿爾貝里希手中搶走。阿爾貝里希對被沃坦搶走的指環發出毒咒：「這指環將給它的占有者帶來死亡和災禍，直到它回到尼伯龍根主人手中為止。」詛咒應驗了，巨人兄弟開始為爭奪指環互相殘殺。沃坦和眾神們目睹了這一慘劇，對於命運的強大力量感到震驚。

　　為了抵禦尼伯龍根人可能的侵襲，沃坦與智慧女神生下九個女兒，她們便是智勇雙全的女武神，布倫希爾就是其中的首領。沃坦為了永遠地消除詛咒的威脅，將希望寄託於人間。他與一位人間女子結婚，生下孿生兄妹齊格蒙德和齊格琳德，但他們從小離散，互不相識。齊格琳德長大後嫁給了武士洪丁，然而後來兄妹二人相遇，初次見面便心生好感，並最終結為夫妻，生下齊格菲。布倫希爾被他們的真情感動，於是違背沃坦的命令救下了齊格琳德。布倫希爾也因此受到沃坦的懲罰——她將睡在山頂的磐石上，直到有一位能穿過熊熊烈火的英雄將她喚醒。

　　長大後的齊格菲像他的父親一樣具有無知的勇猛，他不遵守任何禮法，不懼怕天地萬物，對任何阻礙都報有剷除的態度和決心。他殺死了巨人變成的巨蛇，奪得了指環，喚醒了布倫希爾並與她結為夫妻。

　　後來，齊格菲受到基比孔人哈根的陷害而死，布倫希爾前來復仇。她在萊茵河畔堆起柴堆，將齊格菲的屍體放在上面，決心以自身的犧牲來贖清因奪走萊茵黃金而帶來的一切罪過。布倫希爾將火把拋入柴堆，然後騎上她的神駒衝入火海。指環重新回到了萊茵水仙的手中，大火燒到了天上，諸神的黃昏到了。天宮在大火中燃燒，貪婪墮落的神的國度滅亡了，人類的愛高於一切的時代出現了，它代替了古老的神話時代。

　　華格納是叔本華忠實的仰慕者，深受他的美學和悲觀的生命哲學的影響，叔本華認為在不斷奮鬥和無法避免的壓力下，悲慘的個人終會棄絕生存慾望，並且放棄自己的生命。這一點在華格納早期的作品《漂泊的荷蘭人》中就已有展現，在《尼伯龍根的指環》裡更是一再地展現。但有一點不同的是，華格納相信透過愛可以解脫或拯救的可能性，即使現實中的世界消失，愛仍會繼續存在，會轉變成為一種力量，這也是《尼伯龍根的指環》要表達的主題。

　　可能連華格納都沒有想到，他最早的名為《尼伯龍根神話》的劇本會發展成四聯劇。1848 年，已當上德勒斯登劇院樂隊長的華格納，雖然所享受的待遇不錯，但因負債累累常使他感到生活的壓力，更讓他鬱悶的是他在藝術上越是精進，越是遭人誤解。華格納在此時已經完成了《羅恩格林》，他認為《羅恩格林》已經精確地描繪出中世紀的景象，因此現在應當往回追溯，深入到德國過去的神話裡。

　　他認為那裡沒有變形的事物，那個世界公正無私，藝術家的創作能得到人們的讚賞。午後，華格納常斜靠在庭院樹下，讓自己沉浸在北歐神話和中世紀的英雄史詩中。1848 年10 月，他開始以散文起草《尼伯龍根的指環》，數星期後完成了《齊格菲之死》（後改名為《諸神的黃昏》）的草稿。他說：「如果眾神在創造人類之後，便毀滅自己，他們的意

旨或許可以達成；為使人類有自由的意志，他們必須捨棄自己的影響力。」這與 1874 年寫成的《諸神的黃昏》裡的結尾，有著相同的旨趣。

華格納常常出去散步。他會在路上思考：「人類社會將會是怎樣的？這個社會能實現我的戲劇改革嗎？」在這一年，他先是燃起革命的熱情，繼而又加入到了革命之中。

他對社會思考的結果是：「我要讓《尼伯龍根的指環》裡的人類打破這個世界上的各種束縛，讓齊格菲做個完全的自己，可以去愛，而且是要自由的愛。」由此，我們不難理解他賦予齊格菲這位救世英雄的「自由意識」和無政府主義傾向所具有的現實意義。

化為行動的革命熱情帶給華格納的是海外的流亡生活。

在逃亡瑞士的途中，他的全部行李只有《齊格菲之死》這部歌劇詩和 20 法郎的現金。即便如此，華格納的創作源泉也未曾乾涸。瑞士秀美的山川湖泊呈現出大自然最純美的畫面，阿爾卑斯山加上原始的德國神話，都成為華格納創作的靈感。他向朋友們宣布：「我要從浪漫的歌劇走向神話戲劇，我要處理的是人世習俗束縛外的純人性，我要寫《尼伯龍根的指環》了。」

為了激發出創作的熱情，華格納把住處布置得豪華而舒適。房間裡擺放著昂貴的家具，一把大而豪華的長椅以備休

息之用，地上鋪著厚實而柔軟的地毯，桌上擺放著漂亮的小奢侈品。松木做的辦公室上鋪著綠色的桌布，窗戶上掛著柔軟的綠絲窗簾。柔軟的地毯和窗簾反射出柔和豐盈的光線，房間裡撒有芬芳的香水，身在其中有種處於世外桃源的感覺。他的朋友們知道，這些奢華美好的東西都是他借錢買來的。他說：「我的神經很容易興奮，我需要華美亮麗的光線。」在這裡，他寫出了《萊茵的黃金》的文稿。

華格納原本計劃在 1851 年初完成《齊格菲之死》的音樂部分，結果發現自己只能寫完命運三女神那一幕的音樂草稿。他意識到，要想讓觀眾了解完整的故事，就必須加入更多的神話背景。所以在這一年的 5、6 月分，華格納在《齊格菲之死》前補充了「前傳」《少年齊格菲》，後改名為《齊格菲》。為了完整實現自己在 1848 年作為戲劇骨架的《尼伯龍根神話》中的構想，他又創作了描述齊格菲雙親故事的《女武神》。最後，為了能清楚地說明劇中人物的來源以及他想表達的世界觀，華格納又創作了《萊茵的黃金》。至此，原來的歌劇擴大到了四部，《尼伯龍根的指環》系列劇本終於在 1852 年 12 月 15 日悉數完成。

華格納開始了《尼伯龍根的指環》的譜曲工作，為了不受任何干擾，他來到義大利的海濱小城拉史佩西亞。暮色黃昏，嗅著大海的氣味，聽著海浪的拍打聲，人的思緒飛到了

遙遠的天際。華格納躺在沙發上，在半睡半醒中他覺得自己沉入到了激流中，伴隨著波濤上下起伏。轉瞬間，波濤變成了類似降 E 大調的和絃樂聲，破碎的和弦不斷湧來，在這洶湧而來的波濤聲中，降 E 大調的純正和弦一直迴響不變，它似乎要借由這種堅持，為沉浸其中的事物注入無窮的意義。華格納覺得自己快喘不上氣了，馬上就要被這波濤淹沒了，忽然猛地從睡夢中驚起：啊，這不就是自己醞釀許久，卻總也找不到的旋律嗎？《萊茵的黃金》的管絃樂序曲由此誕生了。回到蘇黎世，他立刻開始了《萊茵的黃金》序曲音樂的創作，從降 E 大調的基本三和弦開始，配上連續不斷的持續音。他寫信告訴李斯特：「這段音樂代表世界的開始。」

　　1855 年 1 月，華格納接受老英國愛樂協會的邀請，前往倫敦指揮八場音樂會。在倫敦猶如地獄般灰暗的空氣中，他的身體一直處於欠佳狀態。在臨近攝政公園的住處，他開始譜寫《女武神》前兩幕的總譜。這一年，直到華格納離開倫敦時總共只存下 1,000 法郎，對他而言，倫敦之行無論在創作上還是在財務上都毫無建樹。華格納需要一個安靜和平的環境來創作《尼伯龍根的指環》，魏森東克向他伸出了援手。於是，華格納來到蘇黎世郊區綠色山崗上的小木屋，開始了《齊格菲》的音樂創作。寂靜的錫爾谷成了他散步的最佳去處。青翠茂密的樹木遮天蔽日，林間小鳥快樂悠揚地鳴

唱，讓華格納感到耳目清新。他時時徜徉其中，盡情地聆聽鳥兒的歌聲，那些他看不見但卻讓他耳目一新的無名歌手用宛轉悅耳的歌聲，向他述說著大自然的一切。後來，這些歌聲被華格納用藝術模仿的方式寫進了《齊格菲》的森林一幕中。

華格納繼續著《尼伯龍根的指環》的創作，時斷時續，前前後後歷經 28 年之久，箇中辛酸是常人難以想像的。

1876 年 8 月，在首屆拜魯特音樂節上，漢斯‧里希特（Hans Richter）指揮了《尼伯龍根的指環》的首演。借此，華格納走向了他一生的頂點。

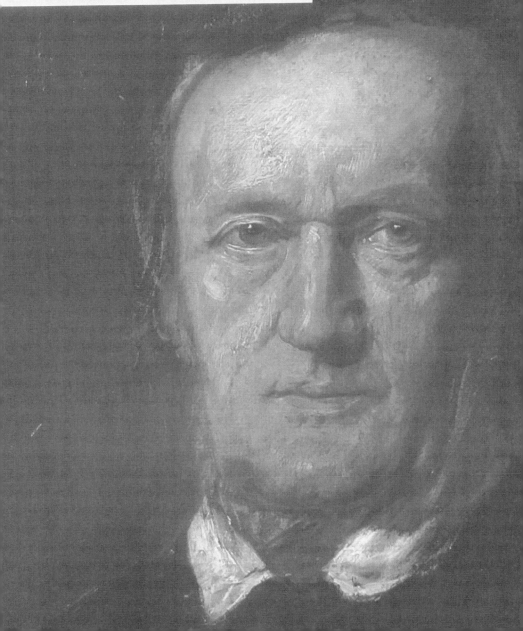

第6章 諸神的黃昏

拜魯特，夢想成真的地方

　　座落於費希特山和弗蘭克侏儸山之間的丘陵、美茵河上源紅美茵河畔的拜魯特城，每到夏季的 7、8 月分，城市裡唯一的聲音就是華格納音樂節的強有力的節奏。每年的這個時節都會有無數的華格納迷來此「朝拜」，這是拜魯特城最熱鬧的時候，也是拜魯特人感到最驕傲的時候。其實，拜魯特不只有華格納，但讓它出名的卻是華格納。

　　那是一個晴朗的下午，《尼伯龍根的指環》的創作已進入到譜曲階段。華格納正在專心創作，卻越來越感覺到要想使演出有更好的效果，必須建造一座專門上演《尼伯龍根的指環》的劇院。接他去見路德維希的馬車早已停在了門外，他準備今天就將這一想法告訴路德維希。國王在皇宮裡焦急地等著華格納，與他談話是這位國王現在最願意做的一件事。

　　「我親愛的朋友，你今天來晚了，是什麼事讓你耽擱了？」

　　「陛下，您知道我現在正在進行《尼伯龍根的指環》的創作，可是我一直在想一個問題，我們劇院現有的設施滿足不了《尼伯龍根的指環》的演出。」

　　「哦，那怎麼辦？」

　　「我們應該為《尼伯龍根的指環》再建一座劇院。」

「建一座新劇院？」

「對，它必須是木質結構的，演員得是最好的，觀眾也必須是對作品真正感興趣的。我原來想我們的劇院應該像古代希臘一樣，觀眾是免費觀看，一週內演出三場後就將劇院拆掉。」國王邊聽邊點頭，華格納繼續說：「可我現在又有了新的想法。」

「是麼？說來聽聽。」

「劇院的形狀要像古羅馬的圓形劇場，這樣就能讓藝術家們形成統一的風格和效果。樂池要比舞臺低，要讓觀眾看不見樂隊，這樣觀眾就能在現實中享受到幻景之樂。」

「太好了，我的朋友！」路德維希興奮地說，「讓劇院扮演更重要的角色，它要成為文化的中心，而不是只供人消遣的地方。我們的想法是一樣的。」路德維希熱烈地擁抱他這位音樂家朋友。「我們要抓緊時間，我的朋友，你快去找一位設計師，我要盡快看到設計圖紙。」

不久，華格納的建築師朋友戈特弗里德·塞培爾來到了慕尼黑。塞培爾與華格納一起挑選適合建劇院的地點，最終將地址選在了優美的伊薩河畔。設計圖紙很快出爐，華格納與路德維希都非常滿意。路德維希決定撥款 500 萬弗羅林來完成這項偉大的工程，但是計畫立刻就遭到了群臣的強烈反對，劇院最終未能建成。塞培爾也受到牽連 —— 劇院興

建計畫一拖再拖，他完成建築設計和模型的酬勞都無法得到
保證。因此，1868 年 3 月，他向巴伐利亞政府採取了法律
行動。

計畫的流產讓華格納意識到慕尼黑已經不是演出《尼伯
龍根的指環》的合適地點了。他開始認真考慮適合這部劇演
出的地方。

早在 1835 年，華格納曾在前往布拉格的路上經過了一個
叫拜魯特的小城。它被群山環抱，景色優美、靜謐，居住在
這裡的人謙和穩重，生活的節奏是那樣輕鬆緩慢，當時給華
格納留下了很深的印象。現在他想起了這個地方，因為他欣
喜地發現當地有一座地方宮廷歌劇院，而且劇院還擁有一個
超大型的舞臺，足以用來上演《尼伯龍根的指環》了。在拜
魯特修建一座劇院並舉辦一個音樂節的計畫很快就占據了華
格納的腦海。1871 年 5 月 12 日，他在萊比錫公開宣布，將
於 1873 年在拜魯特舉辦第一屆《尼伯龍根的指環》的音樂
節。從這一天起，華格納邁進了他生命裡的一個偉大階段。

為劇院籌錢的工作開始了。華格納與柯西瑪來到了柏
林，他要爭取德皇與俾斯麥對劇院的支持。與俾斯麥的會晤
雖然很愉快，但有關資助劇院的事卻沒有下文。華格納在給
路德維希內閣祕書的信裡說自己最後的決定是「實現我的計
畫的花費，將由私人來負擔」。

　　這在別人看來，簡直是一項不可能完成的事情。華格納估算興建劇院與籌備音樂節大約需要 30 萬塔勒，於是他聘用了一位能幹的經理人。一天，經理人對他說：「我們為什麼不透過發售『贊助卡』來籌集資金呢？」

　　「需要怎麼做？」

　　「我們發行 1,000 張『贊助卡』，每張 300 塔勒。我們還可以透過『華格納協會』讓財力不足的贊助人可以合資購買贊助卡。」

　　在這個點子的指引下，他們說做就做，由此籌得了拜魯特最初的經費。

　　拜魯特城的議員們以華格納在此興建劇院為榮，很願意參與此事，於是慷慨大方地贈送了一塊土地讓他建劇院。當華格納再次來到拜魯特時，他們組建了由銀行家、市長、律師組成的音樂節委員會。1872 年 5 月 22 日既是華格納 59 歲的生日，也是劇院的奠基日子。這一天，拜魯特下起了傾盆大雨，泥土鋪成的道路泥濘不堪，城裡的居民冒著大雨，踩著深及腳踝的爛泥來到能眺望拜魯特全城的綠丘觀看音樂節的奠基典禮。路德維希也發來了一封賀電：「今天，我與你在精神上的結合較以往來得更緊密。」

　　上午 11 時，奠基典禮開始了。現場禮炮齊鳴，彩旗飄飄，軍樂隊奏起了〈忠誠進行曲〉。華格納將一塊基石和一

個裝有路德維希電報與他自己寫的一首短詩的盒子緩緩地放入地穴中，然後舉起錘子敲了三下，頌禱祝詞：「祝福你，我的基石，願你持久，願你牢固。」看到昔日的夢想如今漸具雛形，華格納百感交集。當他轉過身時，已是面色蒼白，滿眼淚水。

由於下雨，其他儀式改在 18 世紀修建的宮廷劇院舉行。在那裡，華格納發表了預定的演說：「……我們奠下了一塊基石，要建立起我們德國最崇高的嚮往裡尚不可能的巨廈。這座劇院，要將每個字、每個聲音和每個動作的完全含義，精確地傳達給觀眾，要在當時的可能藝術範疇內，讓觀眾欣賞到最完美的戲劇藝術範例。」

當天下午，賓客們又重聚劇院，聽華格納親自指揮的貝多芬《第九交響曲》，這首曲子一直被華格納宣稱為對自己的音樂發展有重大意義的曲子。整個過程非常成功，唯一遺憾的是他的老朋友李斯特沒來。自從柯西瑪與畢羅離婚後，華格納與李斯特的關係就趨於冷淡。

一年即將結束，然而厄運卻接踵而來。為了尋找適合拜魯特音樂節的歌劇天才，華格納與柯西瑪走遍了德國各地，結果卻大失所望，這讓他忍不住開始自我懷疑：「天知道我能否成功！」然而就在此時，華格納的身體也亮起了紅燈，開始出現心臟病的早期症狀；建造音樂節劇院所需的資金也

已嚴重不足，他不得不使出渾身解數籌集錢款。

　　1873 年的新年剛過，華格納就與柯西瑪一起來到柏林。在那裡，華格納舉行了一場別開生面的詩歌朗誦會。

　　聽眾中有王子、陸軍元帥、大使、大學教授、畫家、銀行家……只見舞臺上華格納的「臉孔發光，他的眼神超遠而貫注；他的手充滿魔力，不論在靜止時或是動作中；他的聲音吐出安詳、純淨的靈魂，他進入最深邃之處，又達於外在的遠處」。

　　華格納不愧是個天才，鄂尼斯特‧紐曼說他是「比其他任何演員都好的演員，比其他任何歌手都好的歌手……比其他任何指揮都好的指揮」。緊接著，他們又開始在各地巡演。但是即使這樣，籌到的所有經費加在一起也只夠完成劇院的外殼。如果想使工程得以繼續下去，還需一筆大的款項。華格納在朋友的幫助下聯繫到了這筆投資，但投資方要求必須要有國王的擔保才行。華格納向路德維希發出了請求，然而此時的路德維希正在大興土木修建自己的建築，因此拒絕了華格納。

　　如此一來，音樂節已經無法如期舉行了。不過在劇院的外殼完成後，華格納還是舉行了盛大的慶祝會，並稱之為「豎桿典禮」。為了解決經費問題，華格納沒有停止腳步，他想盡一切辦法多方籌款。他再度向路德維希求援，卻再次

遭到拒絕。最後，華格納實在已經到了山窮水盡的地步，音樂節的計畫眼看就要再次破滅了。所幸在這千鈞一髮的時刻，路德維希沒有拋棄這位執著的老朋友。1874 年 1 月 25 日，國王來信了，其中寫道：「不，不，還是不！……我們的計畫一定不能失敗。」他的宮廷祕書與音樂節委員會簽下了提供 10 萬塔勒貸款的合約，條件是必須由「贊助卡」的銷售收入償還。這筆貸款最後連本帶利累積到了 216,152 馬克，由華格納的子嗣們全部還清。也就在這一年的 11 月 21 日，《尼伯龍根的指環》系列全部完成。

音樂節劇院的建築經費雖然有路德維希的貸款，但還有拜魯特的樂隊和排練費用等著支付。因此華格納不得不再次進行一系列令他討厭的歐洲巡演，1875 年上半年的巡演日程已經排滿。8 月，音樂節劇院全部完工。

劇院從外觀看來似乎並無特別之處，但其內部結構卻非常獨特，充分體現了華格納的設計理念，即有著寬大的舞臺和深陷的樂池，從而保證觀眾能有極佳的視聽效果。

為了確保演出效果，華格納堅決禁止他的部分劇目在其他劇院演出。1882 年，為了迎接路德維希駕臨，華格納又在舞臺正面加建了突出的陽臺，稱為「皇家陽臺」。時至今日，每屆音樂節的開幕都是由樂手在這個陽臺上吹奏小號而宣布的，這也成為由華格納親自創始並一直延續至今的

儀式。

　　劇院建成後，華格納就開始指導歌手們排練了。他盡一切所能網羅一流歌手，仔細監督所有排練過程。「哦，不行，這一句唱得不夠高，應該這樣唱……」「你們倆之間應該保持一定的距離，不能站得太近，否則會影響整體效果……」華格納親自示範，實地導演，在用自己獨特的方式引導歌手的同時，也允許歌手有個人詮釋的空間。一番排練過後，華格納感到非常滿意，於是宣布音樂節將在 1876 年夏季舉行。

　　華格納為路德維希安排了私人綵排。1876 年 8 月 6 日凌晨一點，路德維希搭乘專用火車來到拜魯特，華格納已早早站在站臺迎駕。路德維希對華格納說：「我來，是要好好享用你偉大的作品，使我的心境、靈魂重得滋潤。」御用馬車將他們送到了住所，他們在那裡促膝暢談直至凌晨三點。這次會面是自《紐倫堡的名歌手》首演以後他們的第一次見面，其間橫跨了 8 年時間。從 6 日到 9 日，路德維希身為唯一的觀眾觀看了《尼伯龍根的指環》全劇的綵排。演出完畢後，路德維希像來時一樣，登上午夜的火車悄悄離去。

　　送走了路德維希，華格納又迎來了德國皇帝威廉一世。

　　8 月 12 日，華格納停下正在進行的排練趕到火車站迎接，道路兩邊已站滿了前來歡迎的民眾。德皇從火車上走下

來，受到民眾的熱烈歡迎。只見他直接走到華格納身邊，看著這個倔強的小老頭，笑著說：「我從未想到你會成功。」然後他坐進了馬車，高興得像個孩子似的，一邊興奮地高喊，一邊向歡迎他的民眾揮舞帽子。

最為激動人心的時刻終於到來了。1876 年 8 月 13 日，第一屆拜魯特音樂節正式舉行。這場音樂節盛況空前，前來觀賞的除德皇外，還有巴西皇帝彼得羅二世、威登堡國王，以及許多大公、王子。文化名人有尼采、柴可夫斯基（Pyotr Ilyich Tchaikovsky）、聖桑（法語：Charles Camille Saint-Saëns）等，李斯特也如約前來。無論是對華格納個人來說，還是對整個音樂史而言，這都是具有歷史性的時刻。

音樂節共上演三個循環，每個循環需要四個晚上。首輪演出結束後，華格納舉行了盛大的宴會，約有 700 人出席。

當他致辭到一半時，突然轉身面朝李斯特，對在場的所有人說道：「這裡有一個人，如果沒有他，各位也許永遠也聽不到這些美妙的音符，他就是我的朋友李斯特。」說完，他走下臺階，來到李斯特身邊，張開雙臂緊緊擁抱他。

1876 年 8 月 13 日，第一屆拜魯特音樂節正式舉行。其後，除了第一、二次世界大戰爆發期間，演出活動一直沒有間斷。華格納死後，音樂節一直由他的家族成員籌劃運作。如今，每年 7、8 月間舉行的專演華格納歌劇的拜魯特文化節

形成了德國夏季文化演出的一個高潮。屆時，德國的政要、經濟界大亨、文化界名人以及全世界華格納音樂的愛好者都將聚集在拜魯特。文化節為期 5 至 6 周，演出 30 場，最多可售票 58,000 張，但每年欲購票者達 50 萬之眾。

　　這就是華格納。他憑藉自己堅不可摧的決心以及對音樂無與倫比的熱情完成了一件不可能完成的事 —— 一個劇院只上演一位音樂家的作品。這在世界上所有的劇院中都是極為罕見的，然而華格納做到了，他勝利了。

生命的絕唱《帕西法爾》

　　音樂節已接近尾聲，賓客們紛紛告辭離去。華格納開始計算他為這項偉大工程付出的精力與財務代價。在不顧一切、全力以赴的決心的驅動下，他在藝術上獲得了偉大的成就。《尼伯龍根的指環》是為德意志全民而作，但這項勝利卻未獲得他們的全力支持。更讓他難過的是，音樂節虧損將近 15 萬馬克，這使得它的未來極不樂觀。

　　拜魯特潮溼的氣候已讓華格納無法繼續忍受。《尼伯龍根的指環》的演出一結束，他就立刻與家人前往義大利，那裡溫暖的陽光可以讓他重新恢復體力和精神，直到年底他才又回到拜魯特。為了緩解財務上的壓力，華格納像往常一樣，轉而尋求精神上的平衡 —— 他再一次投入了創作。他對

柯西瑪說：「我開始創作《帕西法爾》了，沒有完成它我絕不離開。」不到三個月，華格納便讓柯西瑪看了第一至第三幕的全文。

《帕西法爾》講述了在中世紀阿拉伯人統治的西班牙境內，有一座矗立於繁茂森林山巔上的城堡，叫做蒙特薩爾瓦特（Montsalvat）。基督教傳說中耶穌在最後的晚餐上飲酒以及他在十字架上受難時接他血的「聖盃」和羅馬士兵用來刺傷耶穌身體的「聖戟」，被保存在這個王國的寺廟裡，由一隊心靈純潔、信仰虔誠的基督教武士守衛著。魔術師克林索爾也想當護衛武士，但被老國王提圖雷爾拒絕了，他懷恨在心，便在寺廟附近造出一座美麗的莊園，那裡有美貌的妖女和迷人的女巫孔德里，目的就是誘惑護衛聖盃的武士墮落變節。阿姆福塔斯繼承王位後，想剿滅克林索爾，便手持聖戟闖入了他的花園，誰知抵擋不住孔德里的誘惑，克林索爾用到手的聖戟刺傷了阿姆福塔斯。戟傷日益損耗著阿姆福塔斯的精力，他匍匐在地，祈求贖罪，懇請聖盃顯靈，拯救遭受妖魔玷汙的聖地。這時聖盃放出光來，發出一道神諭，神諭暗指的人就是帕西法爾。在帕西法爾出現後，孔德里的誘惑卻勾起了阿姆福塔斯的意識，讓他想起了自己應擔負的神聖使命。後來，帕西法爾奪回了聖戟，被尊為聖盃武士之王，首先拯救了孔德里，然後又拯救了阿姆福塔斯。

　　《帕西法爾》中意象、象徵、隱喻枝蔓叢生，東西方神話光怪陸離，彼此對立的宗教橫七豎八……從歷史角度剖析，包羅萬象的《帕西法爾》似乎是華格納全部人生的濃縮。救贖的主題在這裡更進了一步，因為帕西法爾的出現，最終完成了「對救贖者的救贖」。也有人說，這部歌劇是一個死亡證明，是華格納的死亡證明，也是德意志浪漫音樂和德意志浪漫哲學的死亡證明。

　　《帕西法爾》原來的名字叫《法爾帕西》，有人告訴華格納「法爾帕西」在波斯語裡的意思是「愚蠢純潔的人」，把它顛倒過來後，意思就成了「純潔的愚人」。除了基督教義以外，《帕西法爾》劇本還包括了異教、佛教和叔本華的思想。與以前的作品一樣，華格納並不是想表達某種特別理念，正如他曾說過：「當宗教變得虛假之後，就只有藝術能透過對其神祕符號價值的感知，而保有宗教的精髓。」華格納是想透過神話與象徵，把人類靈魂中各種潛意識的原始精神狀態具體化，透過他自己的藝術，揭示了這些深藏的精神狀態。

　　《帕西法爾》的創作萌芽於 1857 年。那時華格納剛遷入魏森東克別墅旁的「庇護所」不久，在 4 月的一天清晨，潮溼陰冷多雨的季節剛過，碧綠山岡上的「庇護所」內的花園裡已是陽光明媚，綠葉發芽，鳥兒鳴唱，一派春日氣象。華

格納站在花園裡，被春色包裹著，突然想到這一天剛好是耶穌受難日。1845 年，他與米娜在瑪林巴特小鎮度假時曾讀過《帕西法爾》一詩，而此刻詩句像潮水般湧入他的腦海，這給了華格納很多啟發。他在後來說道：「在耶穌受難日這一想法的基礎上，我很快構思了整部歌劇，倉促地寫出了三幕的粗略草稿。」在創作中，他似乎聽到了耶穌那最深刻憐憫的嘆息聲，這聲音從前來自各各他的十字架（耶穌被釘在十字架的地方），但現在發自於華格納的內心，音樂的高潮也由此產生。

《帕西法爾》的主題通常被認為與華格納晚年一再強調的某些爭議性哲學理念有關，他為《拜魯特報》寫過一系列的文章來闡述這些理念。在這些文章中，華格納對自己強烈的反猶太思想毫無保留，對猶太教大肆攻擊，認為它顛覆了純正的基督信仰。他為德意志人民不支持拜魯特音樂節而憤憤不平，這種失望情緒加重了他的一種信念，認為這個國家正受到一股日益增強的文化病毒的侵襲，這其中對社會有不良影響的猶太人應承擔一大部分責任。「因為最高貴的種族的英雄之血和一度是食人族（就是猶太人）的血液相混的結果，我們的血液都被汙染了。」華格納的種族純化觀點在《帕西法爾》劇中的聖盃武士團身上也可見端倪，他甚至還鼓吹回歸素食，認為這是人類得以重生的必要條件。

華格納的這一系列文章引起了很大爭論，反猶的種族思想後來被希特勒與他的納粹黨所利用。也正因為如此，在以色列，從不上演華格納的任何作品。

1879 年，華格納的健康狀況日益惡化。他不得不再次離開拜魯特，搬進了那不勒斯附近波西里波的安格利別墅，並在那裡認識了保羅·馮·喬科斯基（Paul von Joukowsky）。喬科斯基是個年輕的俄羅斯貴族畫家，也是華格納晚年生活的陪伴者。華格納讓他擔任《帕西法爾》的布景與服裝的設計工作。1880 年 7 月，華格納和家人以及喬科斯基離開了那不勒斯，來到西恩納（Siena），在城郊租了一棟別墅。華格納與喬科斯基一同參觀了當地著名的大教堂，並讓他參照大教堂畫下一系列草圖，作為《帕西法爾》第一幕和第三幕的聖盃神殿布景藍圖使用。1882 年 1 月 13 日，華格納在西西里島上的巴勒摩完成了《帕西法爾》的曲譜。不久之後，薛特就以 10 萬馬克的價格買下版權 —— 這是德國音樂出版商所付出的最高價碼。

《帕西法爾》在 1882 年 7 月一共演出了 16 場，其中 14 場都是給一般大眾欣賞。拜魯特的大小商店裡擺滿了與《帕西法爾》有關的紀念品，比如「齊格菲筆」、「帕西法爾雪茄」等等。劇展戲院隔壁的大飯店，可以容納 1,500 人，它每天都能迎來一大批前來觀看演出的顧客，這些人都會點一

種會起泡沫的「柯林瑟神奇酒」，這種酒是以《帕西法爾》裡的人物名字所命名的。大飯店的生意也因此而得以大大改善。

1882 年 8 月 29 日，《帕西法爾》演出到了最後一場。

華格納悄悄來到了劇場後臺，趁人不備溜進了樂隊，他暗示了一下樂隊指揮，然後從他手裡接過了指揮棒，從第三幕的變化音樂第 23 節開始，一直指揮到終場。觀眾開始時絲毫沒有察覺，但當他們後來發現是華格納在指揮時，大家瘋狂尖叫：「再來一遍！再來一遍！」「請華格納先生到舞臺上來！」他們高聲地叫喊著，熱烈地鼓著掌。華格納謝絕了觀眾的邀請，在舞臺下面的指揮席上，對歌手、樂器手和工作人員們說：「謝謝各位同仁對這次音樂會做的努力，你們已經成就了一切。舞臺上表現的是完美的戲劇藝術，舞臺下面的則是綿延不斷的交響樂。」

這次劇展在財務上也是一大成功，共賣出 8,200 張票，收入達 24 萬馬克。華格納完成了他人生中最後的奇蹟。

華格納之死

華格納在拜魯特以 12,000 古爾盾的價錢，從路德維希和泥瓦匠卡爾・施塔爾曼手裡收購了一塊建造自家住宅的土地。這塊地和宮廷花園相接，與通往城外的 18 世紀腓特烈大

帝的妹妹修建的隱居所的道路相連。華格納準備在這裡為自
己建一座宮殿──瓦溫弗里德別墅，路德維希捐出 25,000
塔勒，幫他建起了這座別墅。

　　1874 年 4 月 28 日，華格納、柯西瑪還有五個孩子，一家
七口搬進了新居。以前那些精美奢華的綾羅綢緞不見了，取
而代之的是寬敞的客廳、弓形的窗戶、成排的書架以及收藏的
3,000 本書，書架上方懸掛著的是歌德、貝多芬、李斯特、柯
西瑪、華格納母親等人的畫像，這些都是他所敬愛的和對他
有影響的人。在這所新羅馬式建築的進門處，華格納鐫寫了
一首詩：「我的痛苦在此處尋得了安寧，且讓此屋名曰苦痛
中的安寧。」人們經常看到華格納戴著絲絨便帽，或是坐在
鋼琴旁彈琴，或是高聲朗讀自己的作品，或是與朋友小聚。
這是華格納生活最愜意的一段時光。他很有規律地安排自己
的生活，每天都是經過精心策劃：早上編寫《諸神的黃昏》
總譜，然後與孩子共進午餐；下午閱讀報紙和處理龐雜事務，
之後與孩子前往公園散步；吃完晚餐後，晚上 8 點與柯西瑪
在客廳看書，這時通常會有「尼伯龍根工作小組」的人在其
左右，他們是一群年輕的音樂家，擔任校對、謄寫或訓練歌
手的助理工作。

　　這樣的安寧生活沒過多久，就被音樂節劇院興建的繁忙
事務所打斷。1872 年年底，華格納開始出現心絞痛的症狀。

隨著音樂節的臨近，心絞痛的發作也越來越頻繁，死亡無時無刻不在威脅著他。因此，音樂節一結束，華格納就迫不及待地和家人前往義大利。1876 年的第一屆音樂節雖然取得了成功，但也造成了將近 15 萬馬克的虧損。巨大的資金壓力使得華格納不得不經常四處巡演，《帕西法爾》的創作與演出又讓他付出更多的精力。因此，過度勞累加重了他病情的惡化。因為想要沐浴義大利的陽光，1882 年 9 月中旬，華格納全家來到了威尼斯，在靠近大運河的溫德拉米宮租下一整層樓。時至今日，感興趣的朋友如果去威尼斯乘船經過大運河時，不妨仔細觀看河邊的房屋，你會發現有一處房屋外掛有華格納像，那就是當年他租住的那層樓。

華格納在威尼斯度過了一段安靜的日子。與他平日的風格一樣，他的書房裡掛了許多綾羅綢緞，上面灑著香水，空氣中瀰漫著濃郁的香水味，整個書房中充滿了一種宗教的寧靜氣氛。華格納常常獨自一人坐在房間裡看書，有時也會和柯西瑪出去乘貢多拉小船遊覽運河。不久，李斯特應邀來到威尼斯。為了迎接老朋友的到來，夫妻倆在住處的所有陽臺上點滿蠟燭，讓整個建築物燭光燦然。

李斯特的到來對華格納來說無異於是個盛大的節日，他的激動打破了往日的寧靜氛圍。李斯特為他們彈奏自己譜寫的鋼琴曲〈悲傷的貢多拉〉（ *La Lugubre Gondola* ），華格納

與他熱烈地討論著自己想要譜寫的單幕交響樂，他們從一首曲子一直談論到今後的交響樂計畫，這些活動和話題讓華格納異常興奮，但同時頻繁地刺激了他的心絞痛痼疾。在醫生的建議下，華格納服用了鎮靜劑和鴉片。兩個月後，李斯特道別離去。這是兩人的最後一次見面。

1882 年 2 月 12 日，華格納起床後像往常一樣，坐在書桌旁繼續寫作已經寫了數天的文章〈關於人類中的女性〉。晚上，其他人都已回房了，他還獨自一人坐在鋼琴邊彈奏《萊茵的黃金》落幕時眾萊茵女神唱的歌自娛自樂，一會兒又大聲地朗讀神話故事。2 月 13 日，華格納感到胸部陣陣劇痛，於是託人送口信給朋友：「對不起，我感到不舒服，不能去赴午餐之約了。」不一會兒，女僕就聽到從他書房裡傳出呻吟，同時聽到很響的搖鈴聲。她趕緊跑到書房，發現華格納痛苦地坐在書桌旁，桌上擺著尚未完成的〈關於人類中的女性〉的文稿：「快找我的醫生和我的太太。」

柯西瑪匆匆趕到，吩咐僕人快去請醫生。但這為時已晚──華格納的心臟病發作，於當天下午 3 點 30 分，在柯西瑪的懷裡永遠長眠。擺在桌上的文稿的最後一句是「然而，女性的解放只有在狂烈震動的情況下才能進行。愛情──悲劇……」在寫到「悲劇」兩個字時，筆從紙上滑開了。

　　華格納的遺體被塗上了香料以防腐，雕塑家奧古斯多‧班文努蒂做了遺容的臉部模型。2 月 16 日，華格納的遺體由貢多拉小船沿著大運河運往火車站。柯西瑪剪下長髮放在華格納的胸前，整整 24 小時，她緊緊地抱著遺體不放。火車將於 17 日午夜前抵達拜魯特，柯西瑪坐在小車廂裡獨守著棺木。她已有四天粒米未進，虛弱到了生命堪憂的地步，連結婚戒指都從她瘦削的手指上滑落下來。

　　路德維希的特使在巴伐利亞迎接護送遺體的隊伍，他獻上了國王的花圈。在慕尼黑有無數的人等在那裡，他們要送華格納最後一程。火車到達拜魯特後停在火車站，由一列王室儀仗隊守護著。2 月 18 日清晨，華格納的朋友們前來弔唁，當軍樂隊演奏完《齊格菲》裡的〈葬禮進行曲〉後，送葬的隊伍便出發前往瓦溫弗里德別墅。

　　這天的拜魯特寂靜無聲，街道兩旁擠滿了前來送葬的人群，家家戶戶懸掛著黑旗。棺木放在一輛敞開的靈柩裡，由四匹馬拉著，棺木上擺放著路德維希國王送的兩個花圈。柯西瑪已和 5 個孩子在瓦溫弗里德別墅等著靈車的到來，墓地就在別墅的後花園。棺木由華格納的 12 位朋友和事業夥伴抬著，緩緩地放進了地穴，在場的只有柯西瑪和少數幾位至交。這位偉大的音樂家終於擺脫了一切夢幻，獲得了最終的安寧。

　　這一年，拜魯特音樂節仍按原計畫進行。當上演《帕西法爾》時，觀眾在最後一幕結束時以不鼓掌的形式來表示對華格納的特殊敬意，從此這便成為一種神聖而不容輕視的傳統。

第 6 章　諸神的黃昏

附錄　華格納年譜

1813 年 5 月 22 日，理察・華格納生於萊比錫。

1814 年 8 月 28 日，華格納的母親再嫁演員、詩人路德維希・蓋爾。之後，舉家遷往德勒斯登。

1822—1827 年就讀於德勒斯登十字學校。

1828—1830 年就讀於萊比錫尼古萊學校。

1830 年就讀於萊比錫托馬斯學校。

1831 年在萊比錫大學註冊為音樂學院學生，師從克里斯蒂安・西奧多・魏因利格。

1833 年任符茲堡合唱隊指揮。

1834—1836 年任馬格德堡劇院樂隊指揮。

1836 年 11 月 24 日，與米娜・普拉納結婚，在昆尼希堡附近的特拉海姆舉行婚禮。

1837 年 4 月 1 日，出任昆尼希堡劇院樂隊指揮。之後，華格納前往里加，任劇院樂隊指揮直到 1839 年初。

1839 年 9 月，華格納夫婦在倫敦短暫逗留後，到達巴黎。

1842 年 4 月，華格納夫婦返回德國德勒斯登。10 月 20 日，《黎恩濟》在德勒斯登宮廷劇院首演。

1843 年 1 月 2 日，《漂泊的荷蘭人》在德勒斯登宮廷劇院首演。2 月 2 日，被任命為王家薩克森宮廷樂長。

1845 年 10 月 19 日，《唐懷瑟》在德勒斯登首演。

1849 年 5 月，參加德勒斯登革命，華格納遭通緝，流亡到瑞士。

1850 年 8 月 28 日，《羅恩格林》在威瑪宮廷劇院首演，由李斯特指揮。

1852 年華格納結識奧托・魏森東克一家。夏季在義大利北部旅行。

1853 年 5 月 18、20、22 日，華格納在蘇黎世舉行著名的五月音樂會。7 月 2 日，李斯特到達蘇黎世。

1855 年華格納在倫敦指揮八場音樂會。

1857 年 4 月 28 日，遷入魏森東克一家在蘇黎世郊區別墅旁的「庇護所」。

附錄 ────────────

1862 年 8 月 11 日—18 日，受到薩克森國王大赦，返回德國。在美茵茲、
畢伯利希、卡爾斯魯厄、德勒斯登和維也納逗留。

1864 年 5 月 4 日，路德維希二世與華格納在慕尼黑官邸第一次會面。

1865 年 6 月 10 日，《崔斯坦與伊索德》在慕尼黑宮廷劇院首演。

1866 年 1 月 25 日，米娜‧華格納在德勒斯登去世。4 月 15 日，遷往琉
森的特里布申。

1868 年 6 月 21 日，《紐倫堡的名歌手》在慕尼黑宮廷劇院首演。11 月
8 日，華格納在萊比錫結識弗里德里希‧尼采。

1869 年 6 月 6 日，華格納與柯西瑪所生的第一個孩子齊格菲‧華格納在
特里布申出生。9 月 22 日，《萊茵的黃金》在慕尼黑首演。

1870 年 6 月 26 日，《女武神》在慕尼黑首演。8 月 25 日，在路德維希
二世生日的這一天，華格納與柯西瑪結婚。

1871 年 4 月，華格納第一次來到拜魯特。5 月 3 日，在柏林受到俾斯麥
接見。

1872 年 4 月 22 日，華格納離開特里布申，遷往拜魯特。5 月 22 日，在
華格納 59 歲生日這一天，拜魯特音樂節劇院舉行奠基典禮。

1873 年 2 月，返回拜魯特。

1874 年 4 月 28 日，華格納一家七口遷入瓦溫弗里德別墅。

1876 年 8 月 13 日—17 日，拜魯特音樂節劇院揭幕，首次上演華格納的
《尼伯龍根的指環》，德國皇帝威廉一世出席。10 月底，在索倫托最後
一次與尼采會面。

1877 年 5 月 17 日，英國女皇維多利亞在溫莎宮接見華格納。

1882 年 7 月 26 日，《帕西法爾》在拜魯特音樂節劇院首演。9 月 14 日，
華格納與家人前往威尼斯。

1883 年 2 月 13 日，華格納在威尼斯溫德拉米宮飯店去世。2 月 18 日，
葬於瓦溫弗里德別墅花園。

電子書購買

國家圖書館出版品預行編目資料

新歌劇藝術的領路人理察．華格納：承接莫札特
的歌劇傳統，開啟後浪漫主義歌劇作曲潮流 / 劉
昕，劉星辰編著 . -- 第一版 . -- 臺北市：崧燁文
化事業有限公司，2022.07
　　面；　公分
POD 版
ISBN 978-626-332-472-5(平裝)
1.CST: 華格納 (Wagner, Richard, 1813-1883)
2.CST: 作曲家 3.CST: 傳記 4.CST: 德國
910.9943 111009307

新歌劇藝術的領路人理察・華格納：承接莫札特的歌劇傳統，開啟後浪漫主義歌劇作曲潮流

臉書

編　　著：劉昕，劉星辰
發 行 人：黃振庭
出 版 者：崧燁文化事業有限公司
發 行 者：崧燁文化事業有限公司
E - m a i l：sonbookservice@gmail.com
粉 絲 頁：https://www.facebook.com/sonbookss/
網　　址：https://sonbook.net/
地　　址：台北市中正區重慶南路一段六十一號八樓 815 室
Rm. 815, 8F., No.61, Sec. 1, Chongqing S. Rd., Zhongzheng Dist., Taipei City 100,
Taiwan
電　　話：(02) 2370-3310　　傳　　真：(02) 2388-1990
印　　刷：京峯彩色印刷有限公司（京峰數位）
律師顧問：廣華律師事務所 張珮琦律師

定　　價：250 元
發行日期：2022 年 07 月第一版
◎本書以 POD 印製